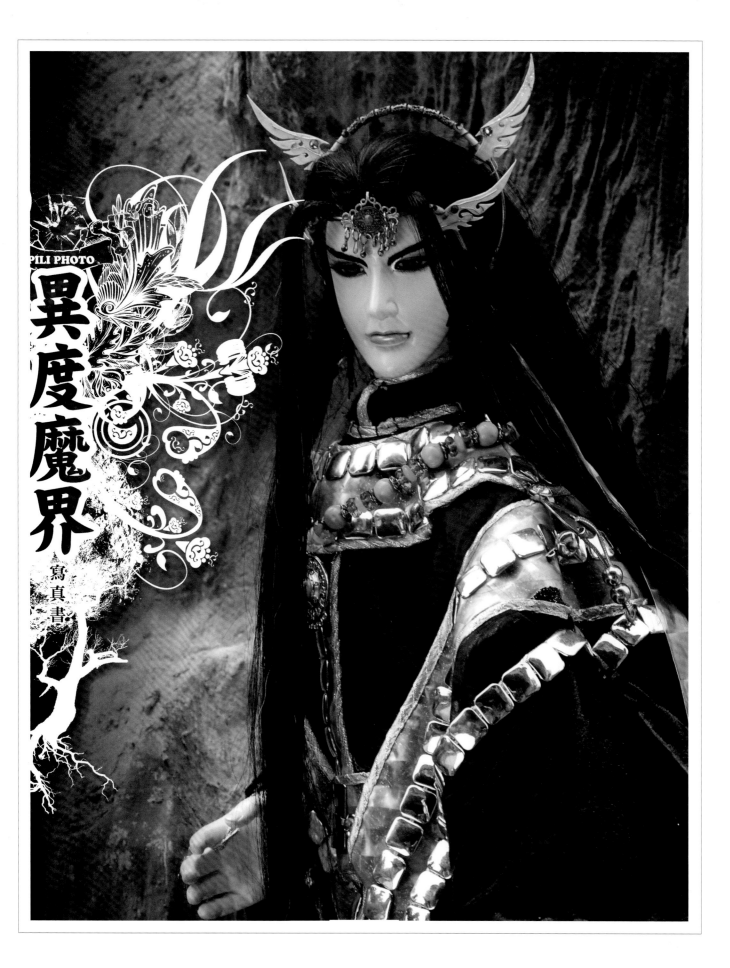

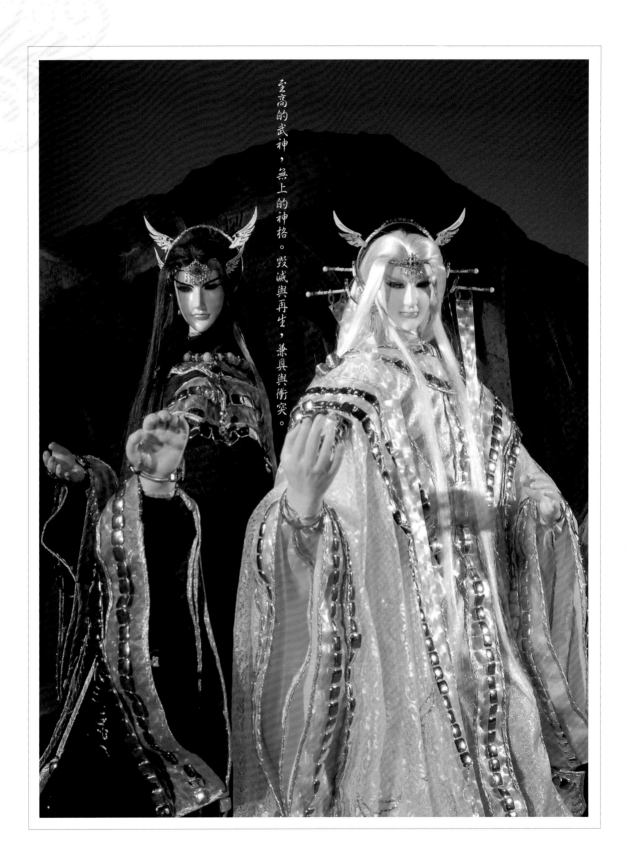

至高的武神，無上的神格。毀滅與再生，兼具與衝突。

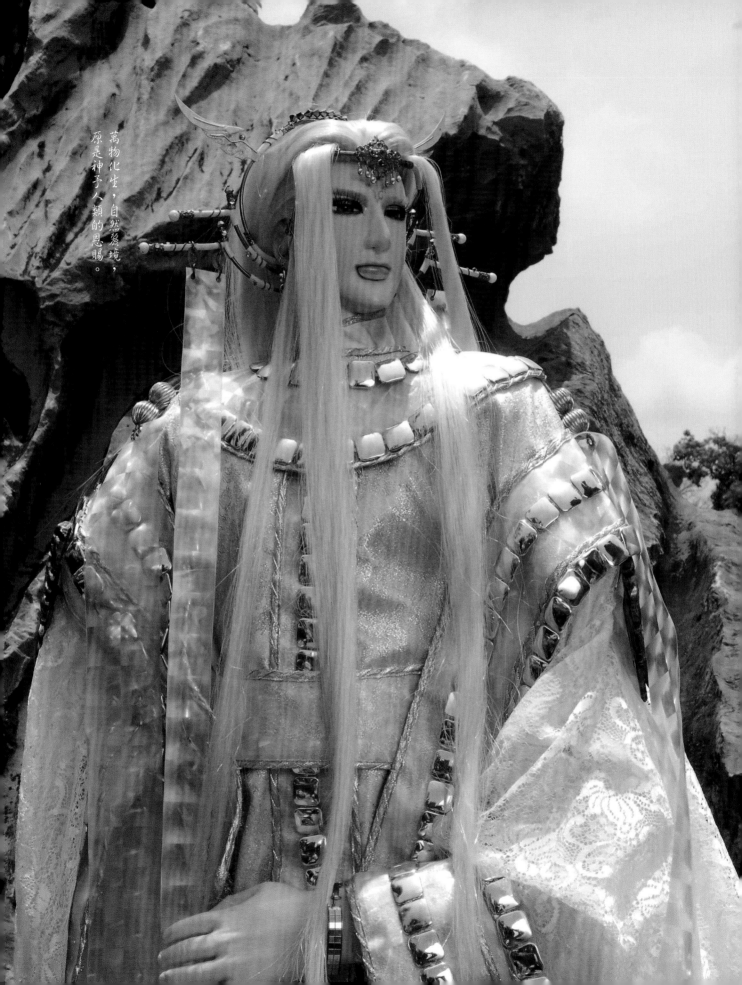

萬物化生，自然麗境，
原是神子人類的恩賜。

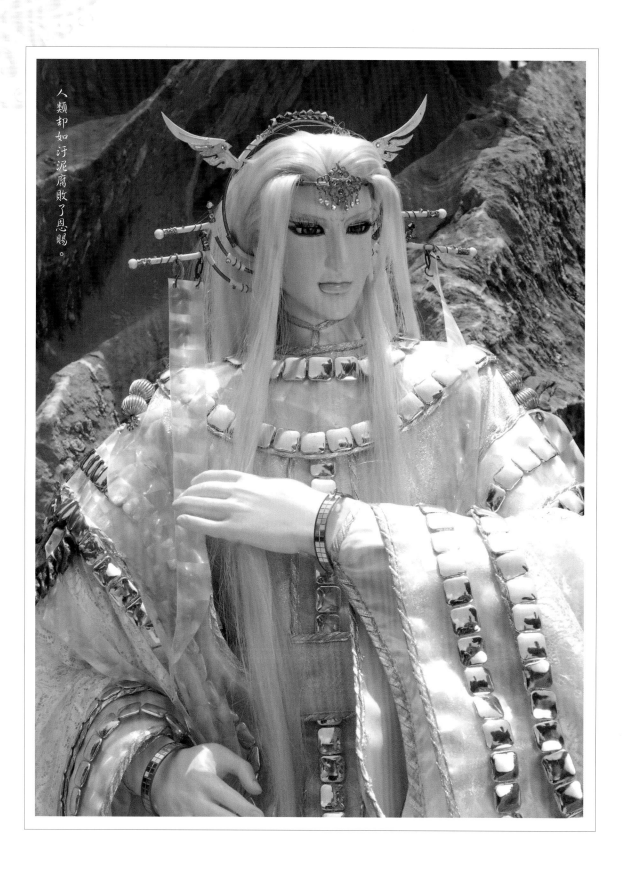

人類卻如汙泥腐敗了恩賜。

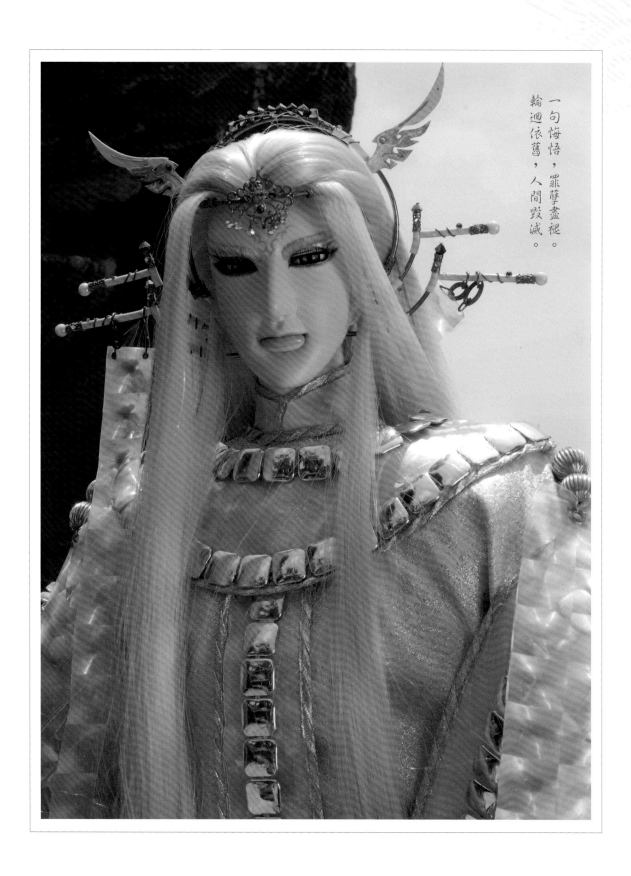

一句悔悟，罪孽盡褪。
輪迴依舊，人間毀滅。

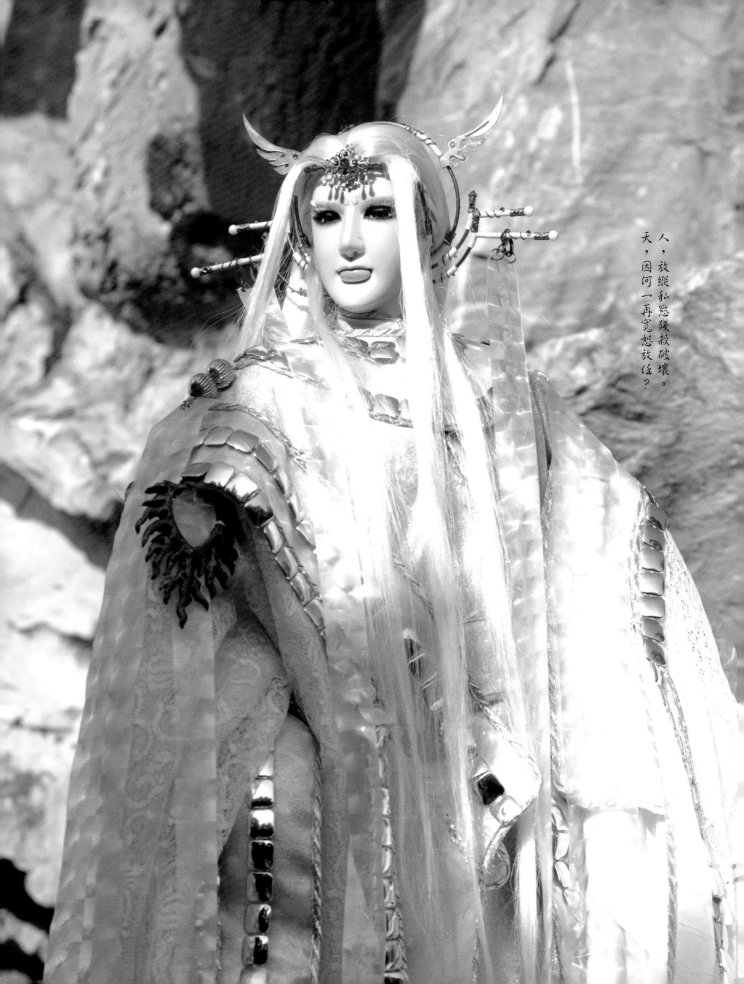

人，放縱私慾殘殺破壞。
天，因何一再寬恕放任？

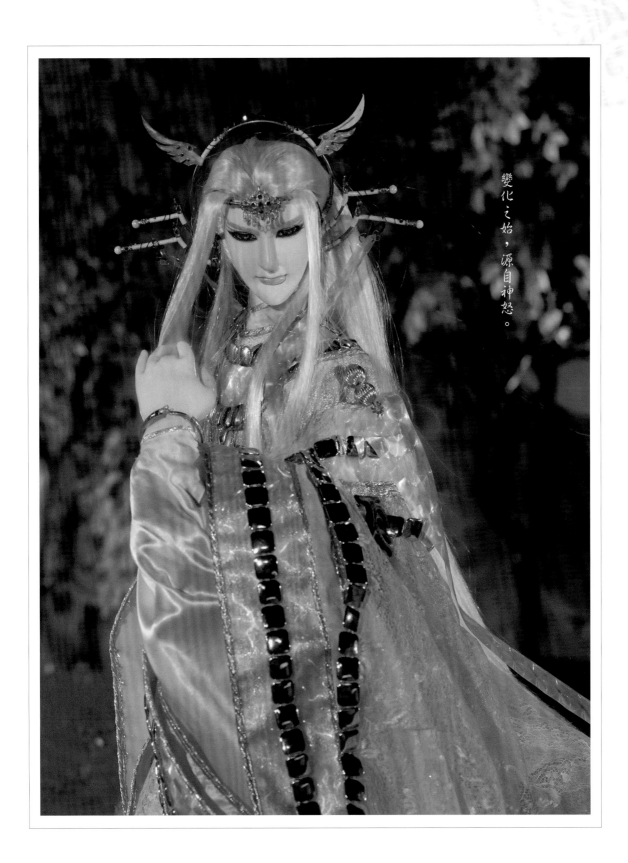

變化之始，源自神怒。

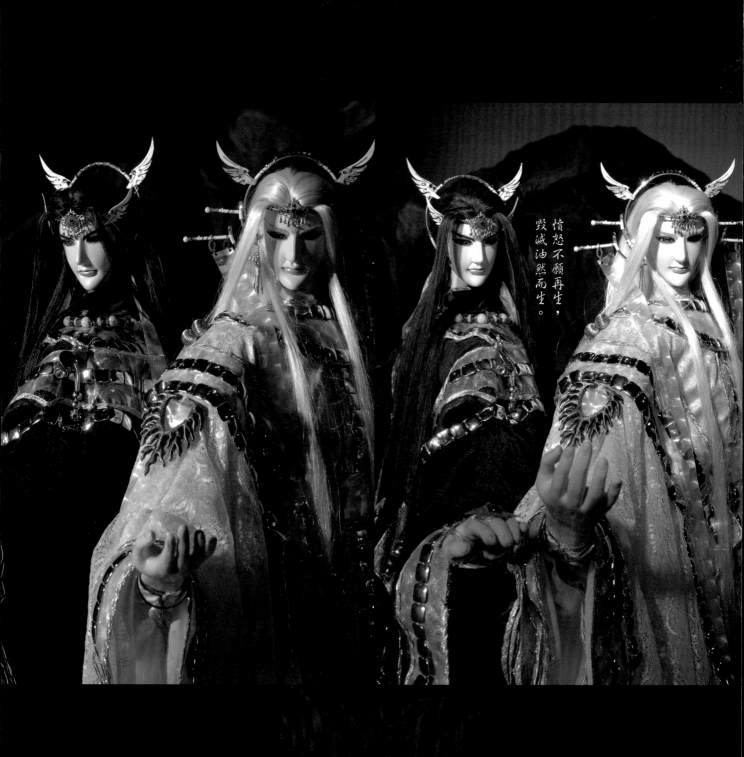

憤怒不願再生，
毀滅油然而生。

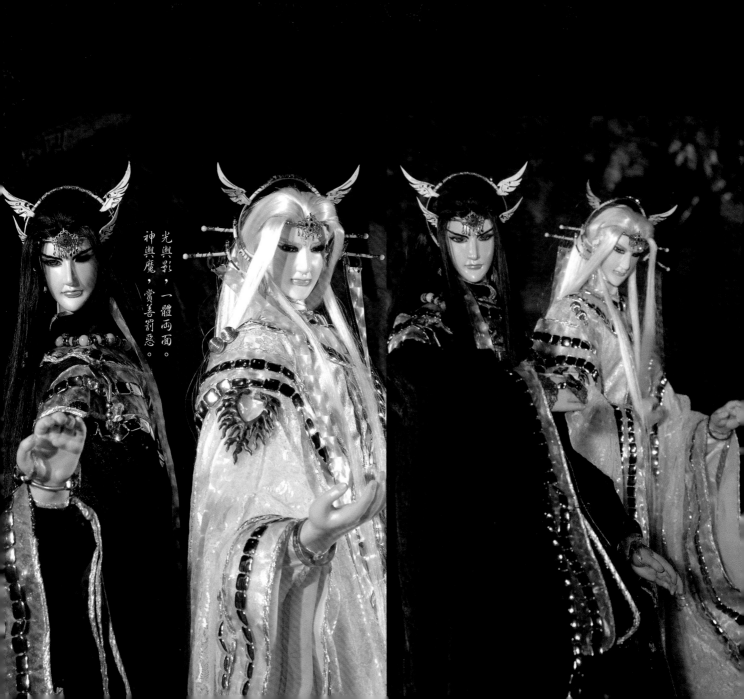

光與影，一體兩面。
神與魔，賞善罰惡。

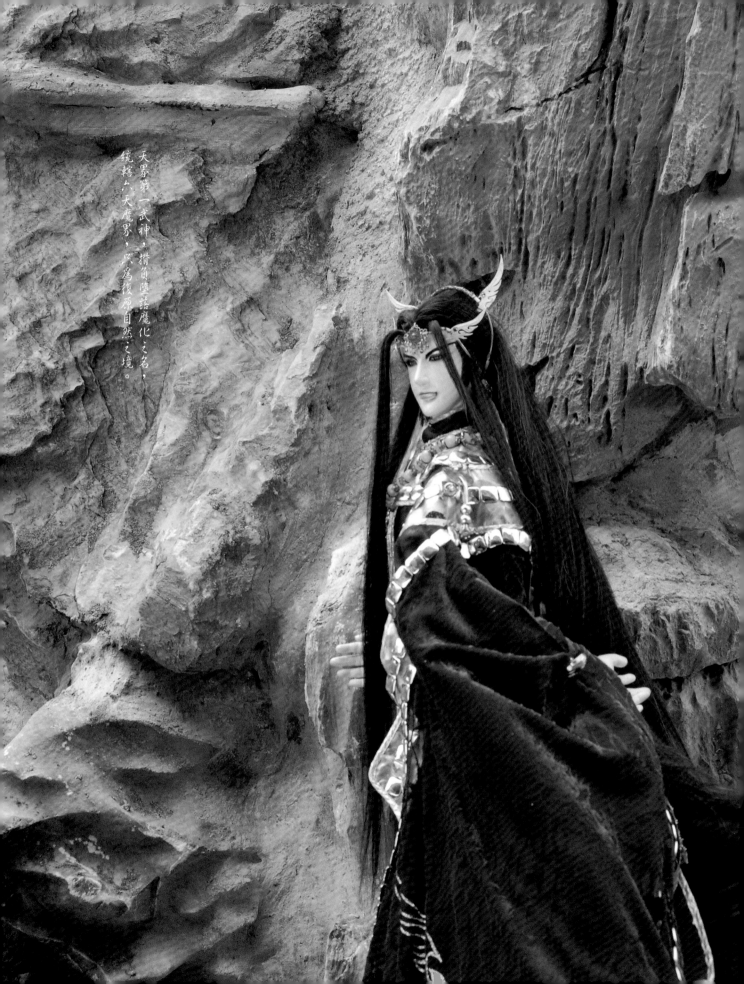

天界第一武神，摒棄墮落魔化之名，統轄山天魔界，只為復原自然之境。

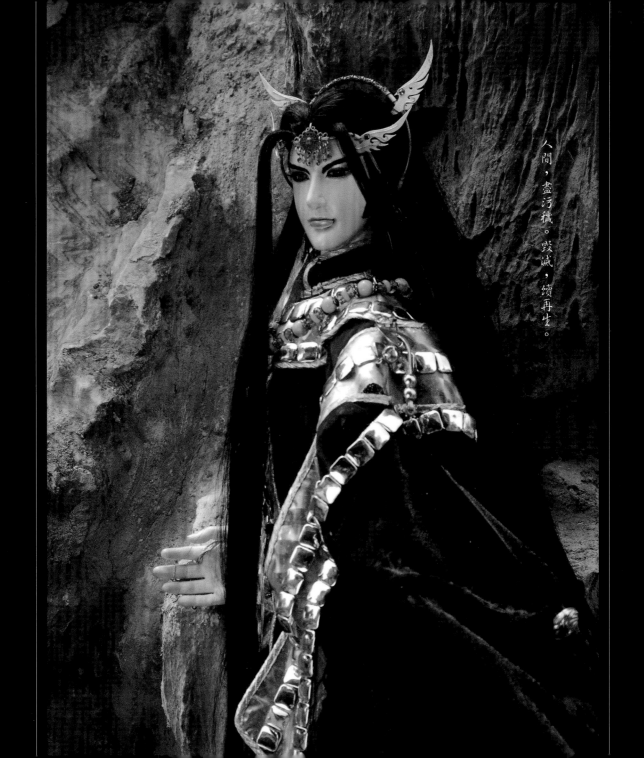

人間，盡污穢。毀滅，續再生。

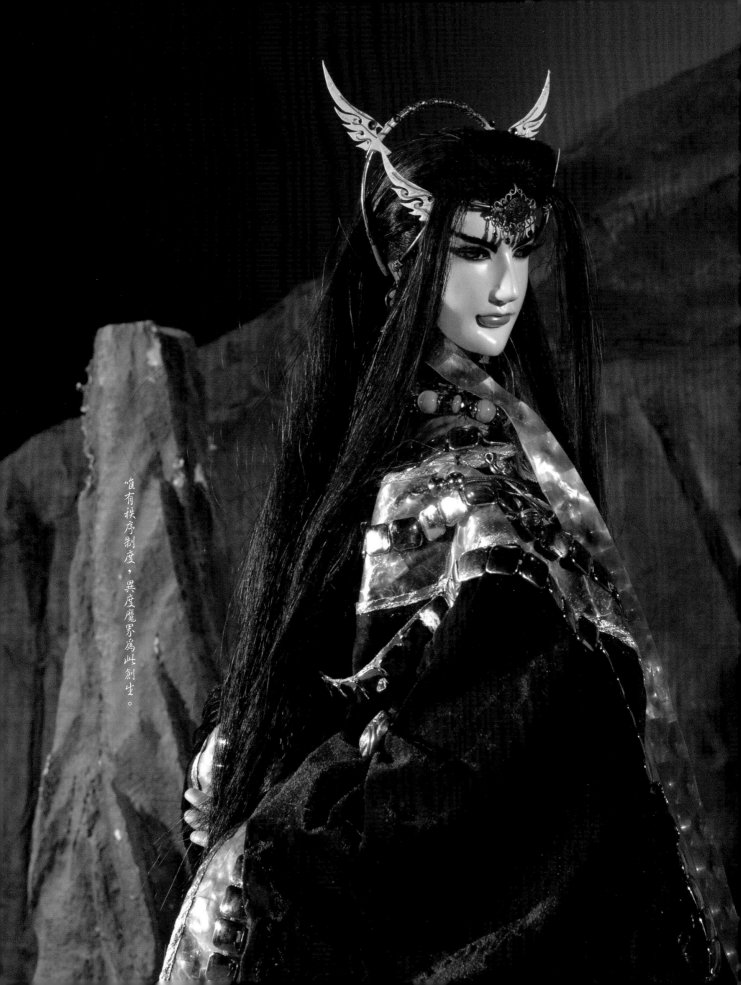

唯有秩序制度，異度魔界屬此創生。

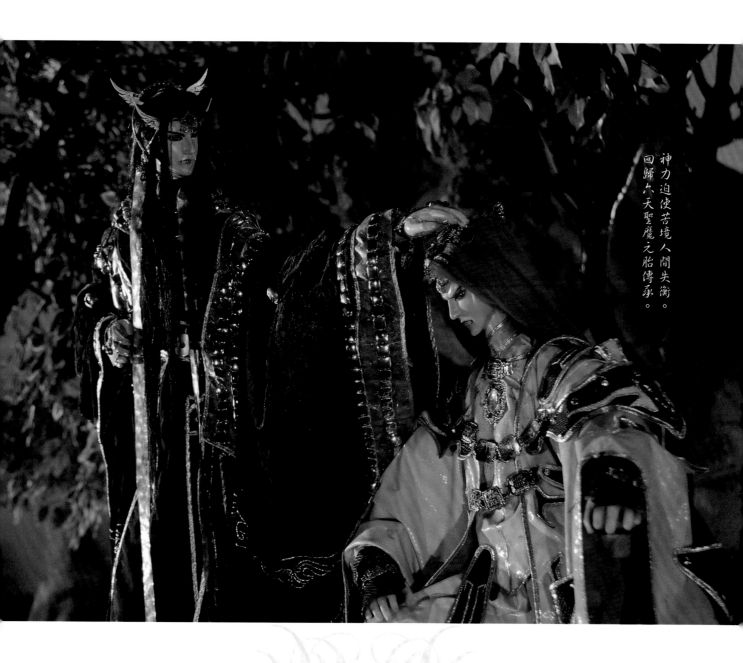

神力迫使苦境人間失衡。
回歸六天聖魔元胎傳承。

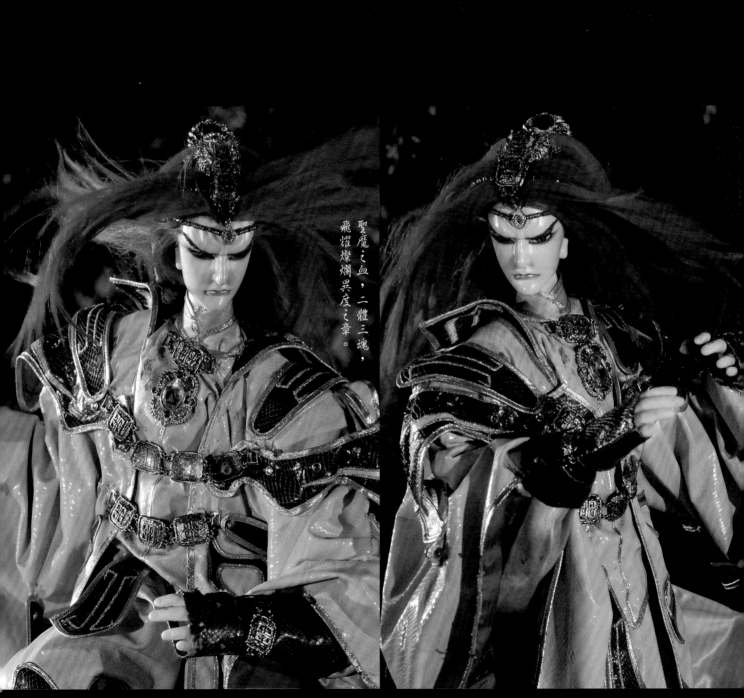

聖魔之血，二體三魂，飛耀燦爛異度之章。

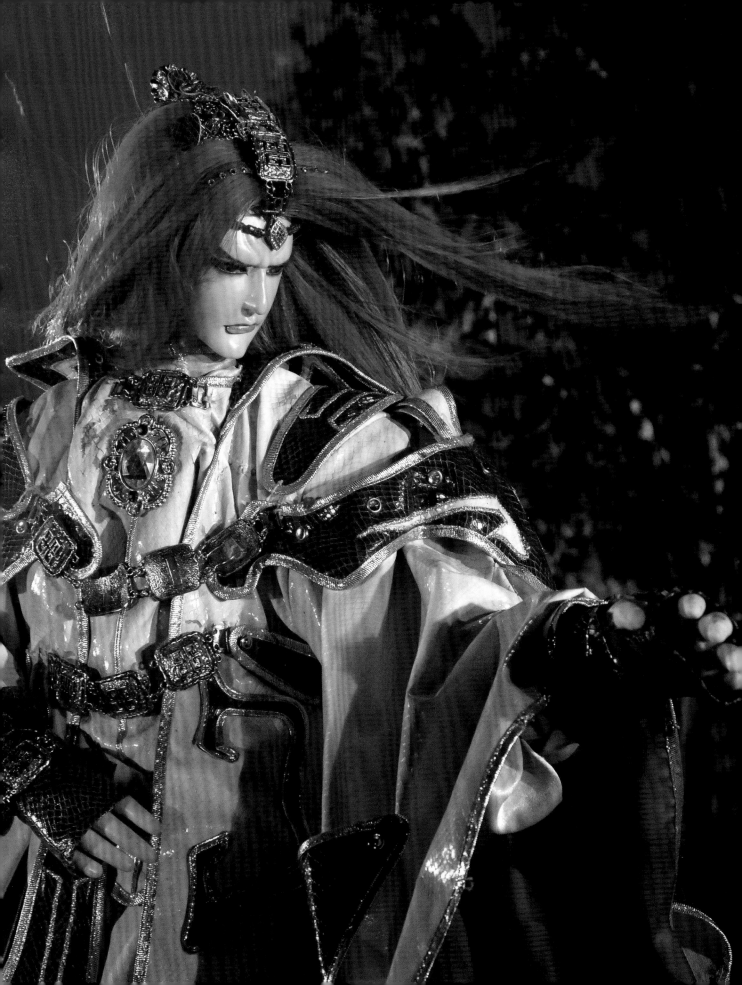

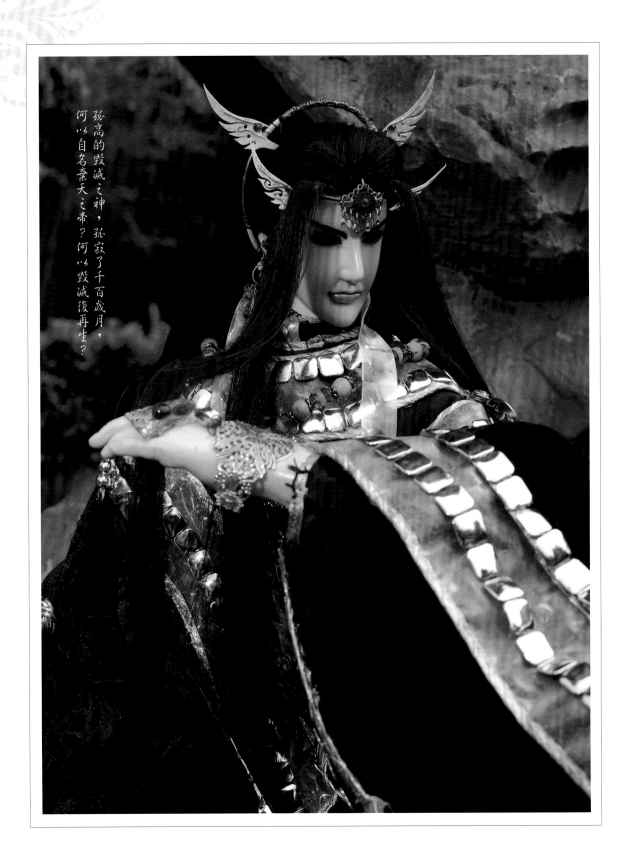

孤高的毀滅之神，孤寂了千百歲月，何以自名棄天之帝？何以毀滅復再生？

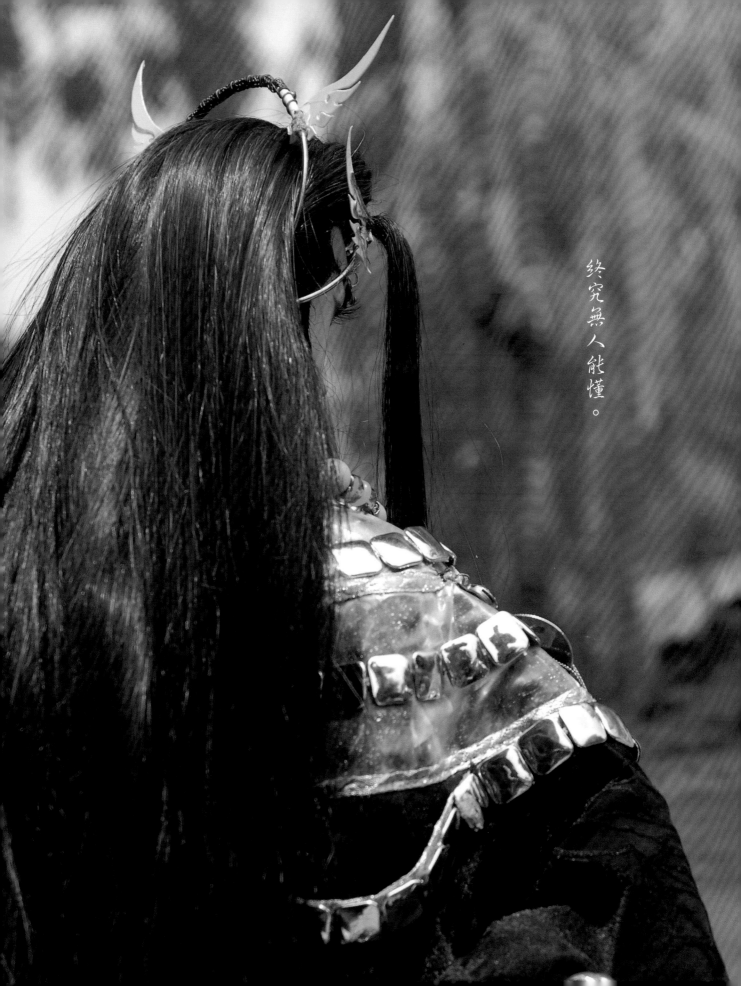

終究無人能懂。

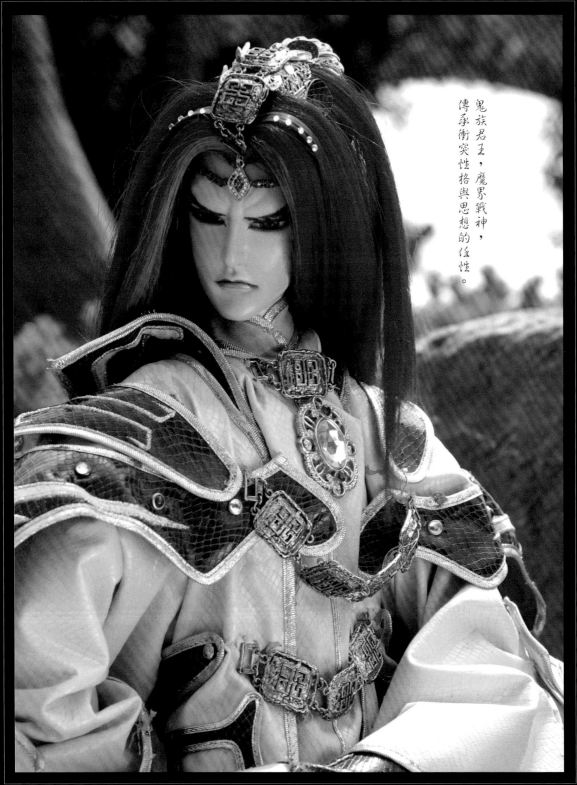

鬼族君王，魔界戰神，
傳承衝突性格與思想的任性。

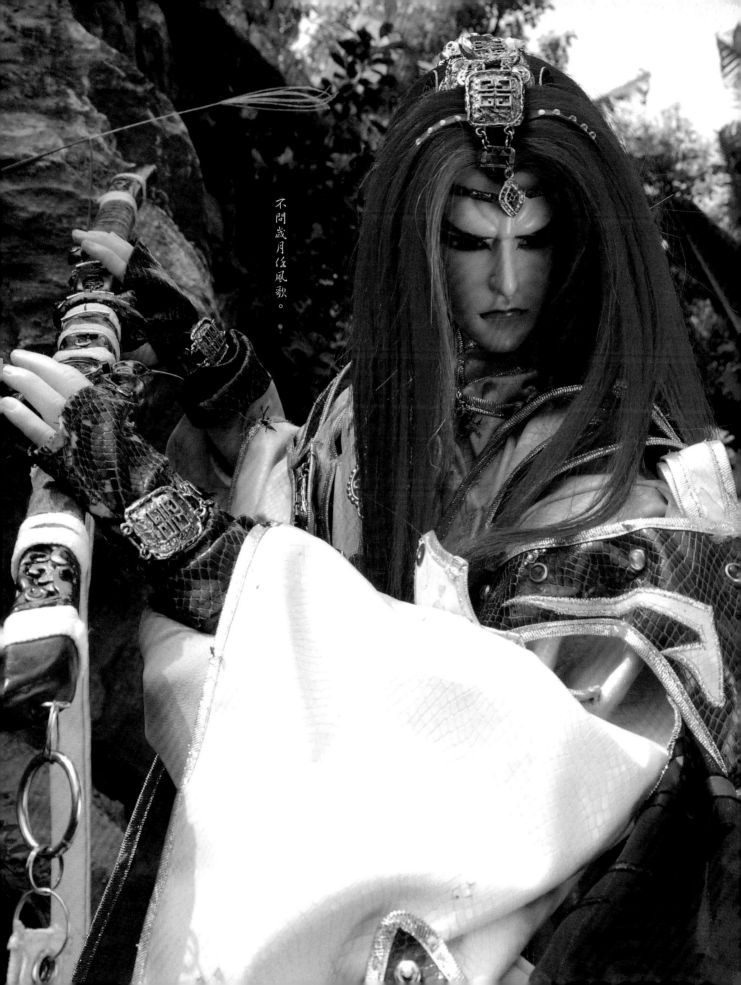

不問歲月任風歌。

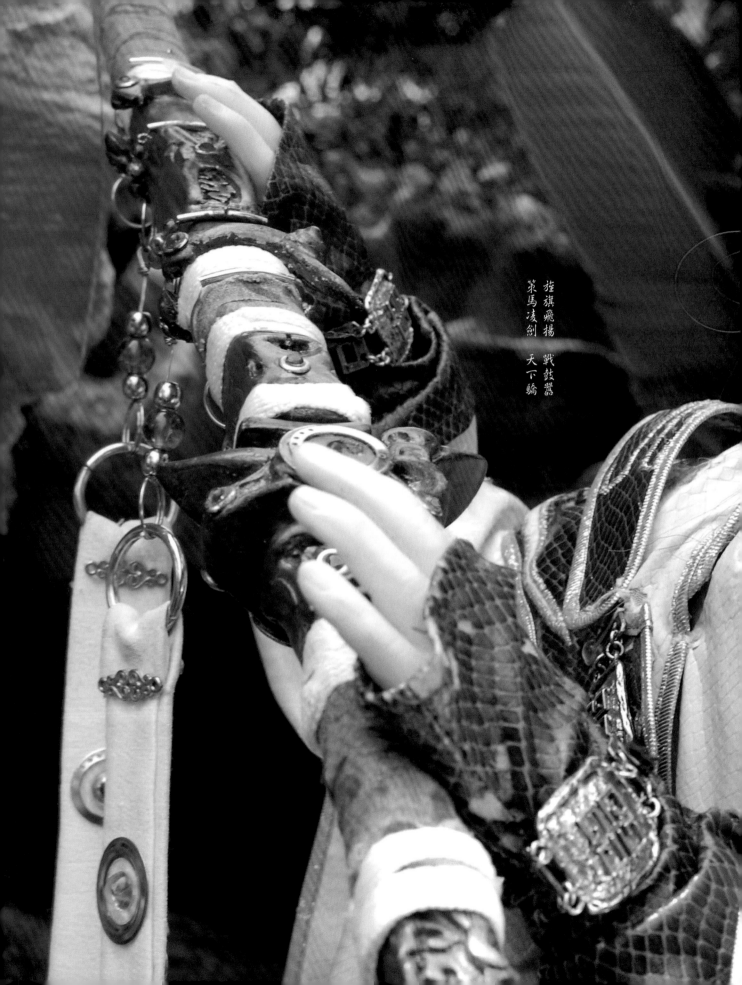

掄旗飛揚　戰鼓響
策馬凌劍　天下驕

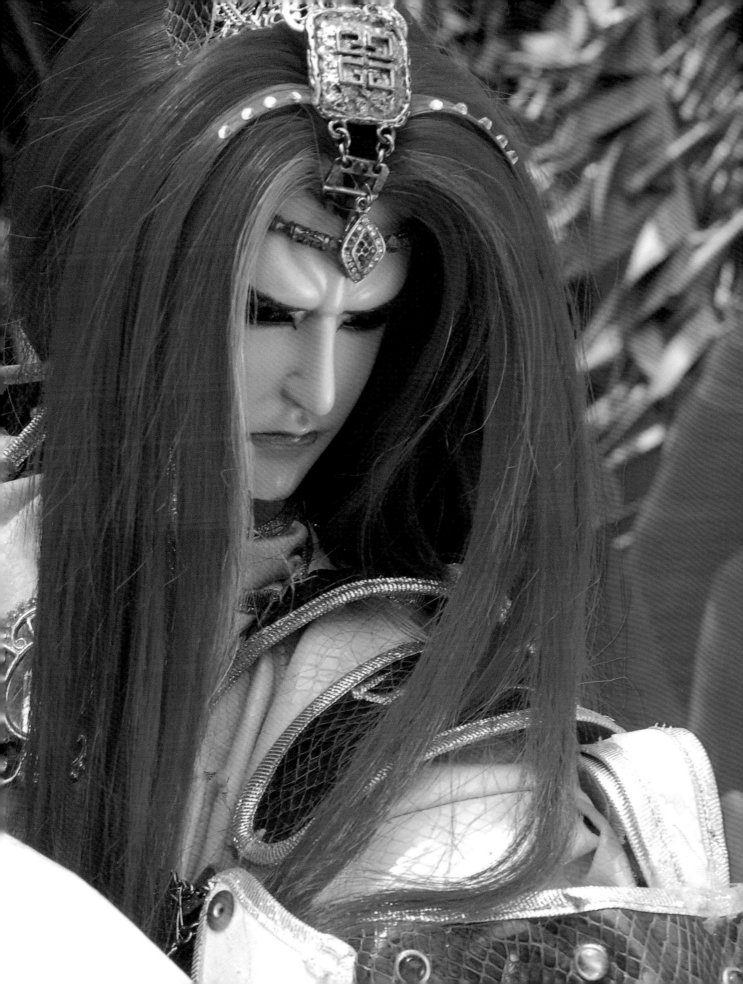

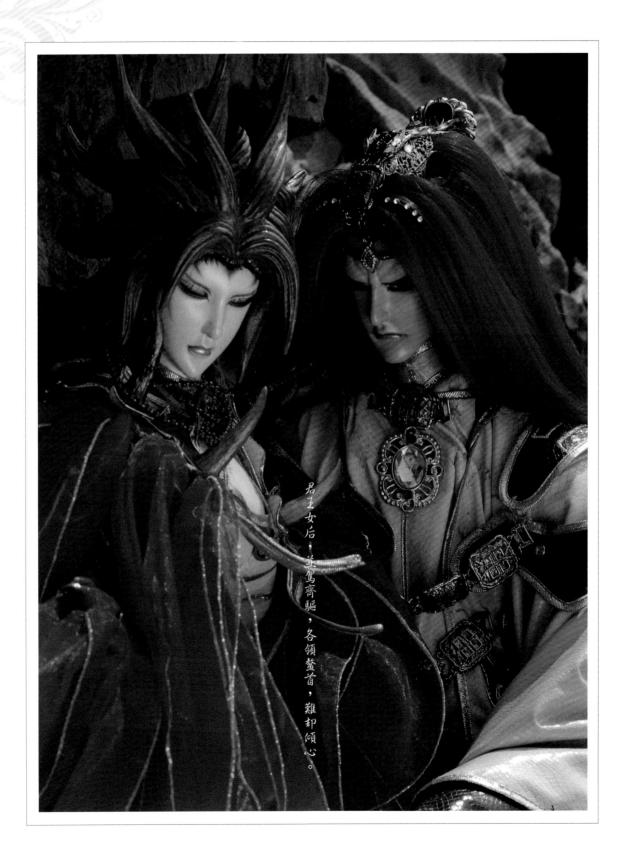

君王女后，並駕齊驅，各領鰲首，難卻傾心。

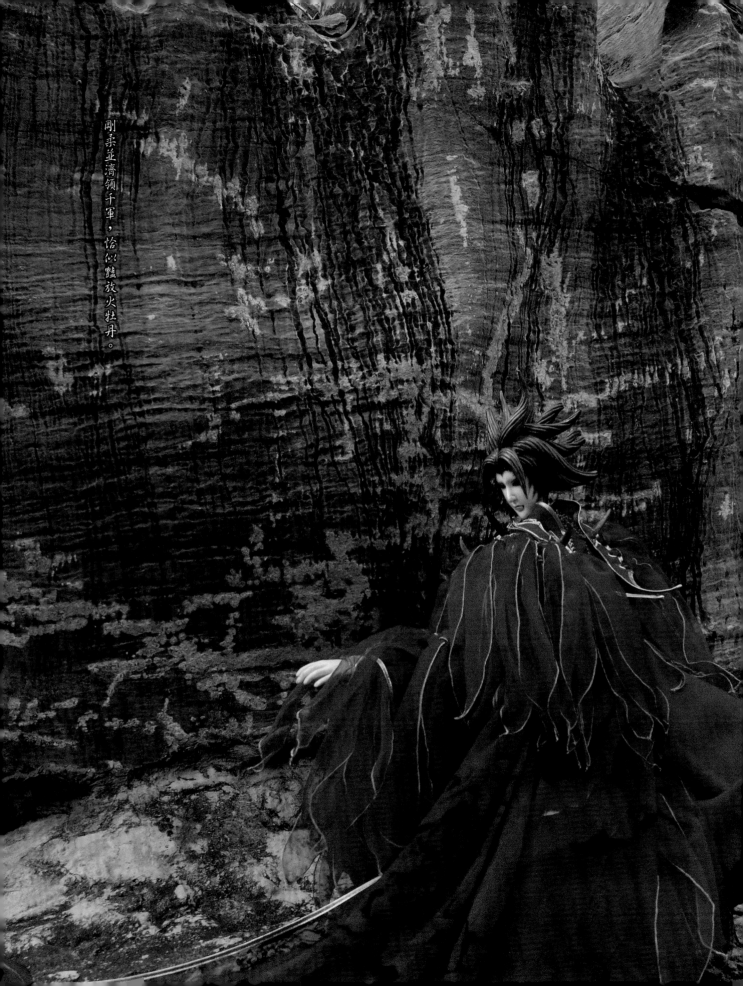

剛柔並濟領千軍，恰似豔放火牡丹。

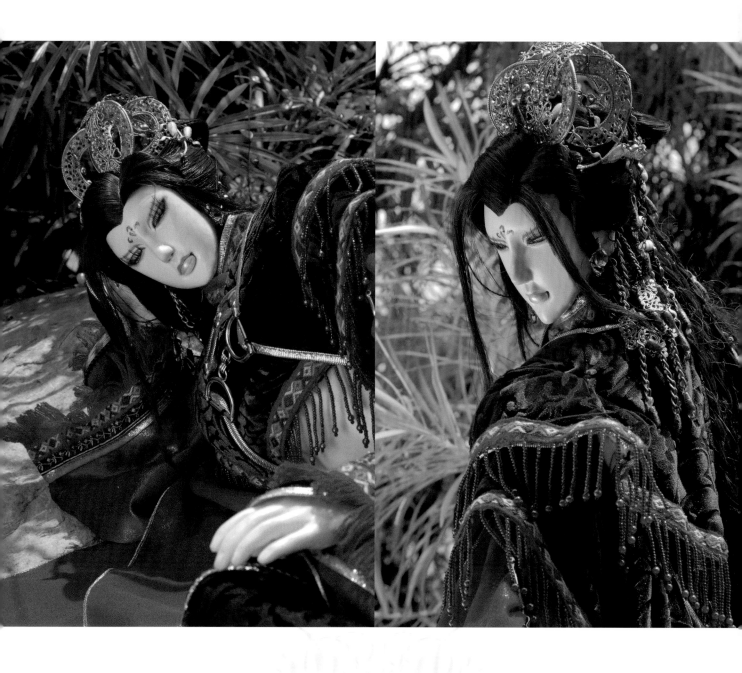

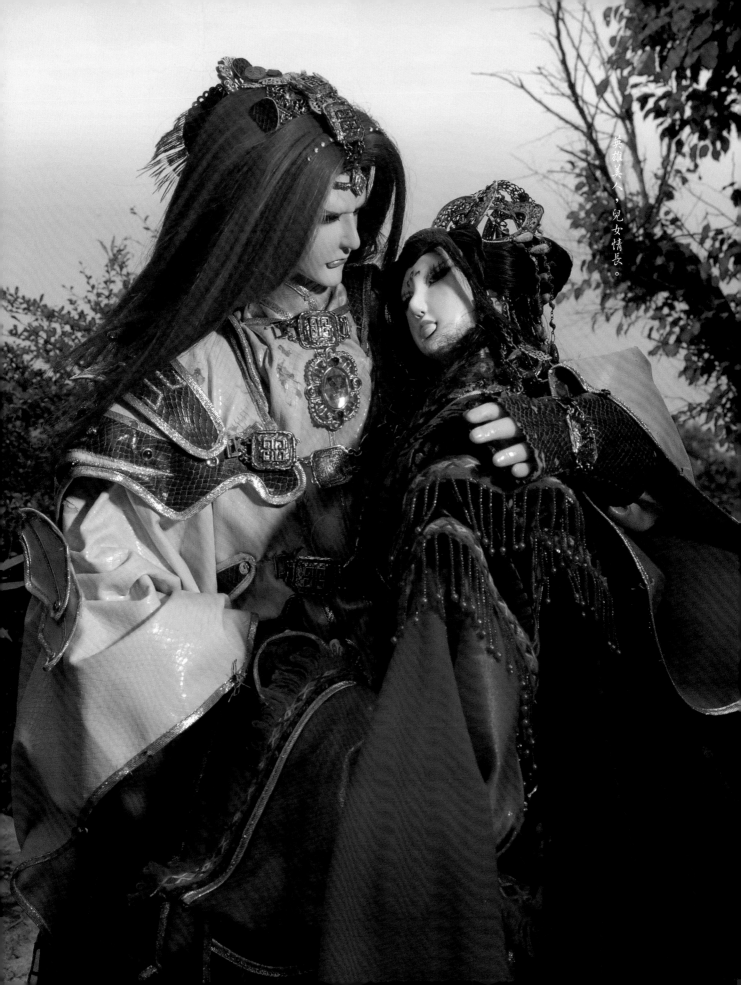

英雄美人，兒女情長。

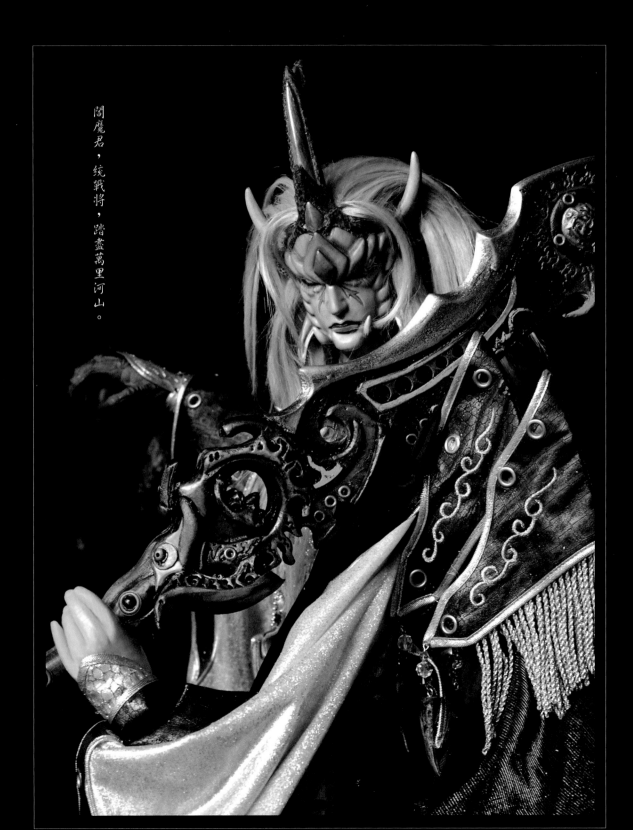

閻魔君，統戰將，踏盡萬里河山。

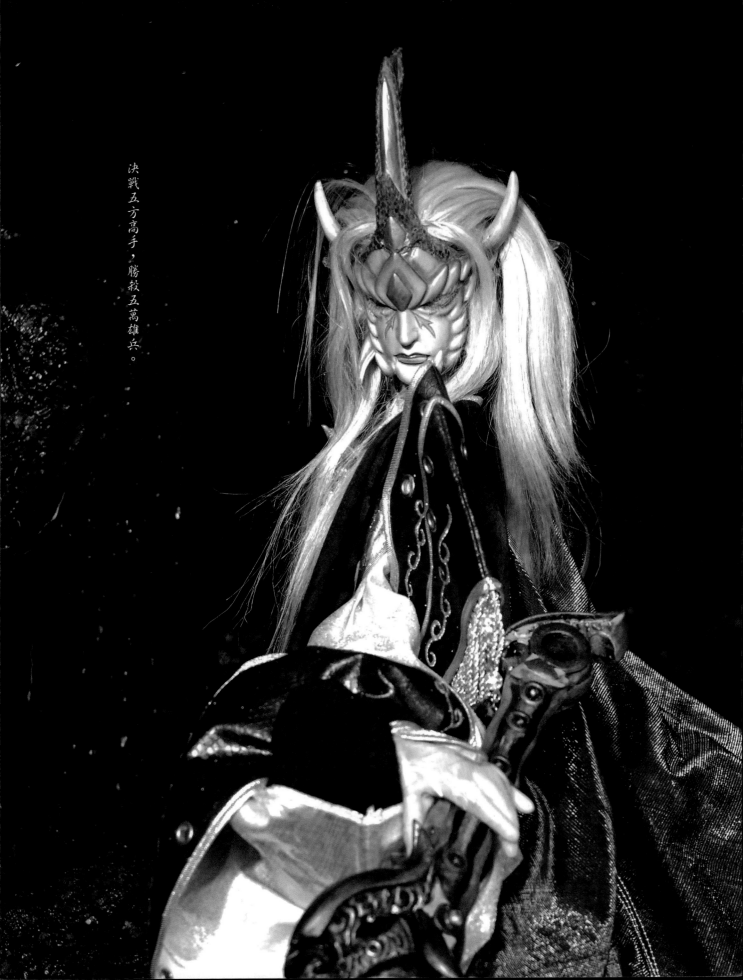

決戰五方高手，勝殺五萬雄兵。

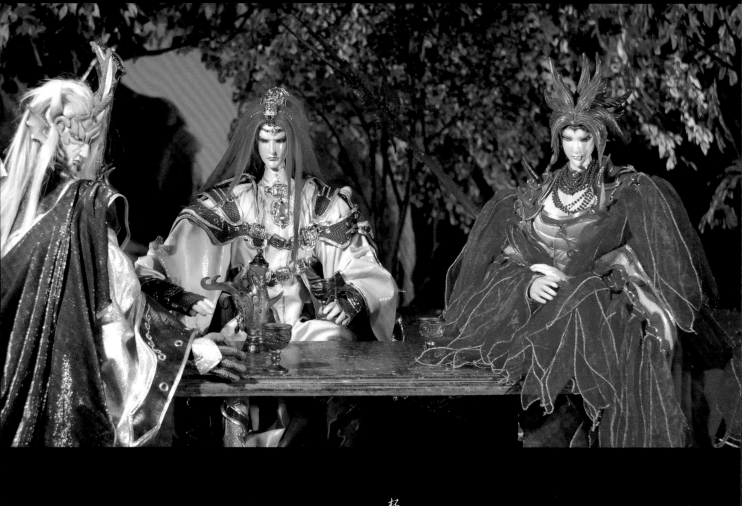

杯酒言歡，運籌千里，

攻守俱全，所向披靡

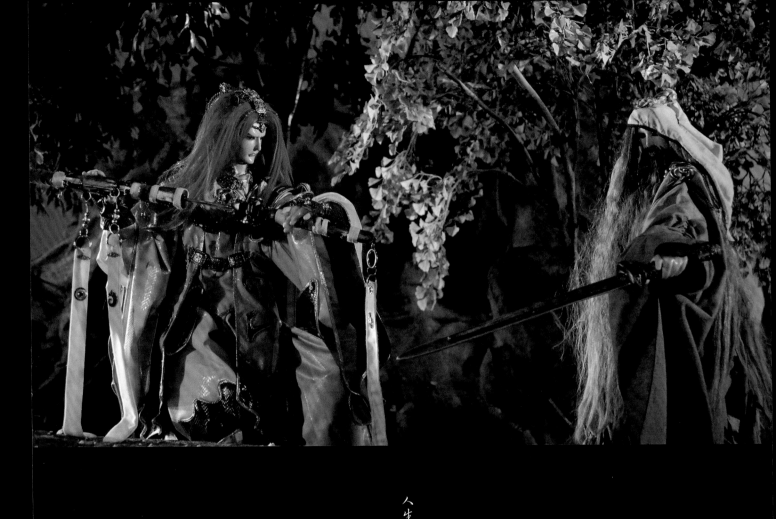

人生最難得知己，
相逢恨晚，英雄惜英雄

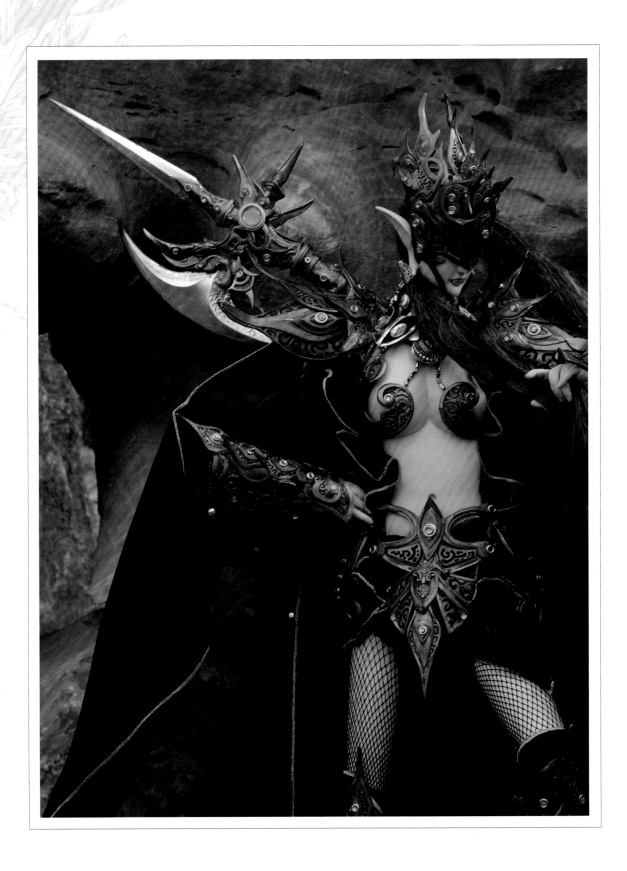

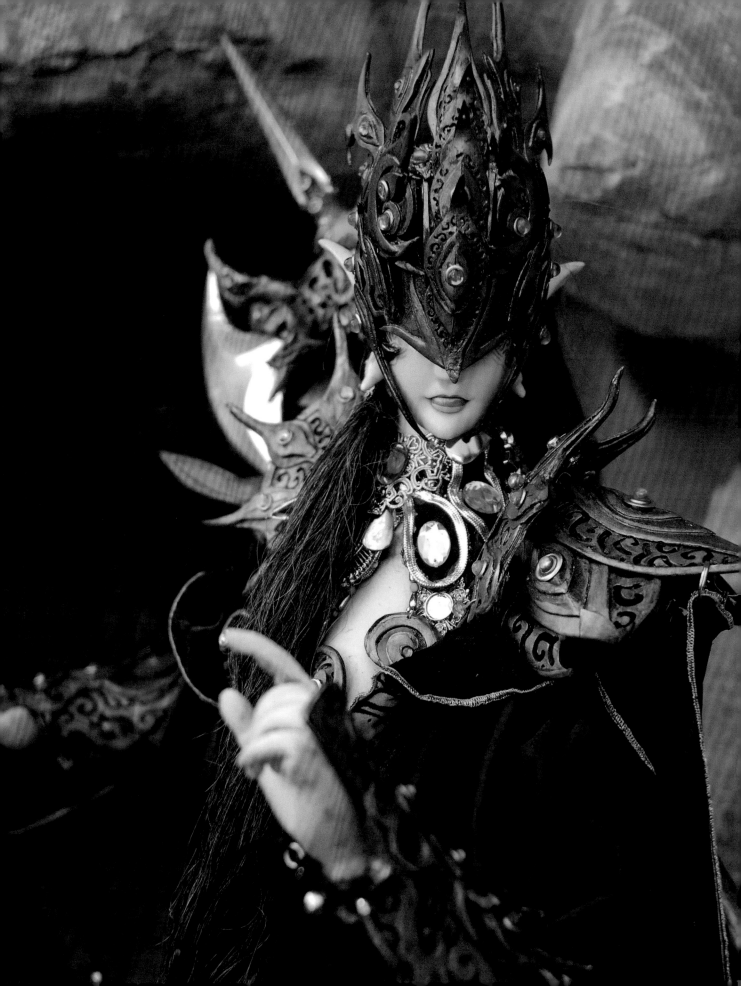

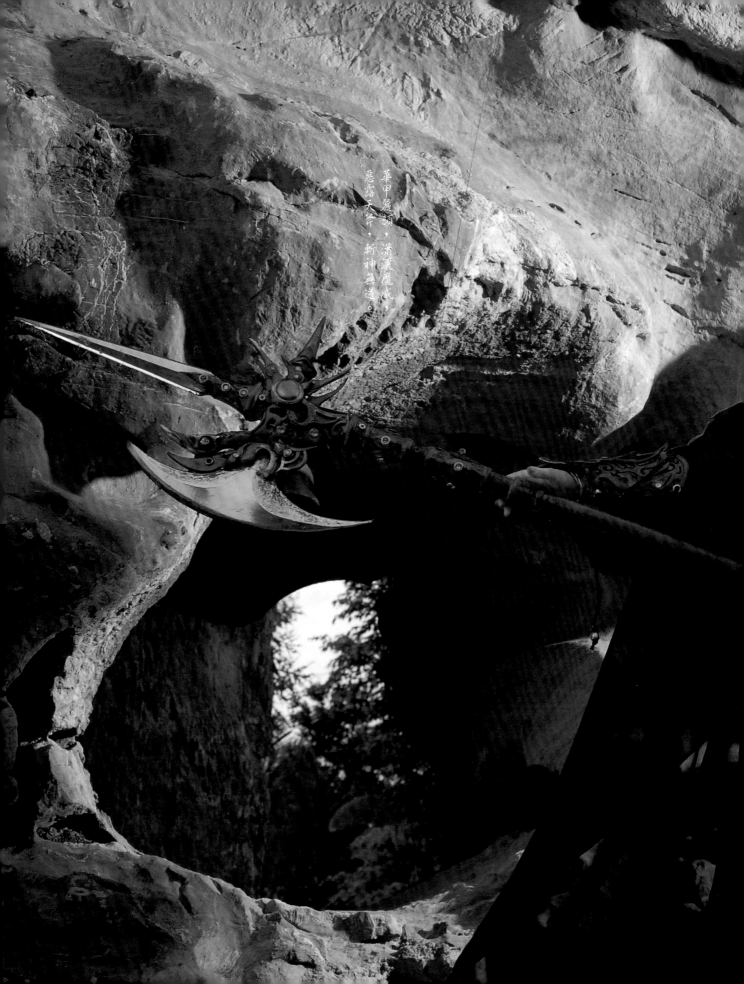

華甲麗顏，瀟灑魔戒，
惡露天令，斬神無道。

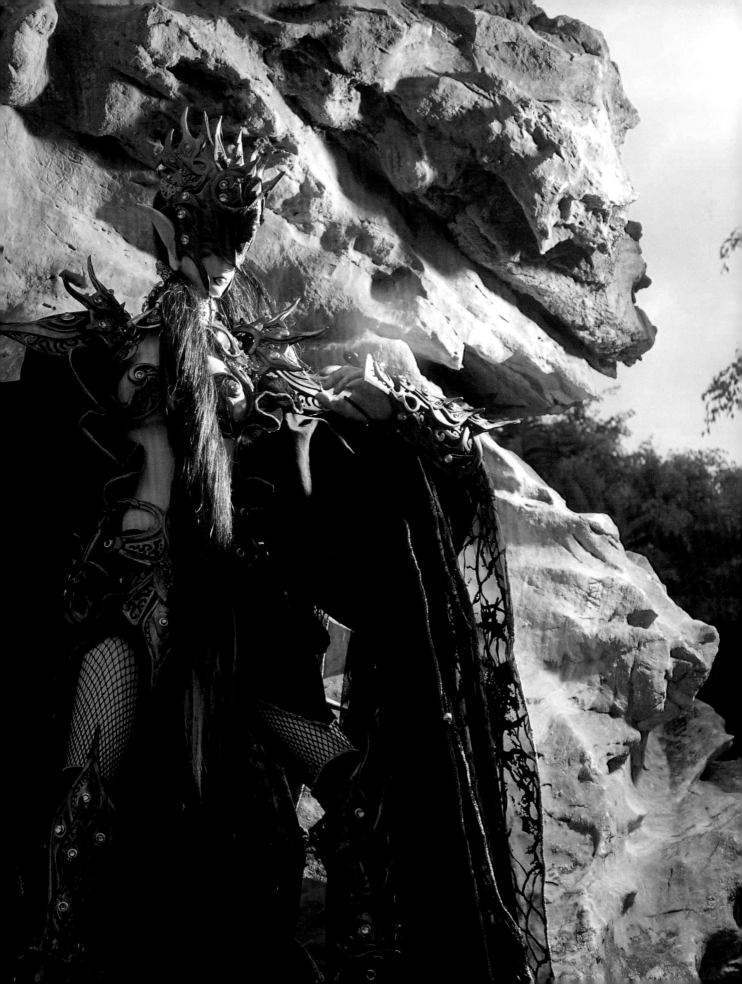

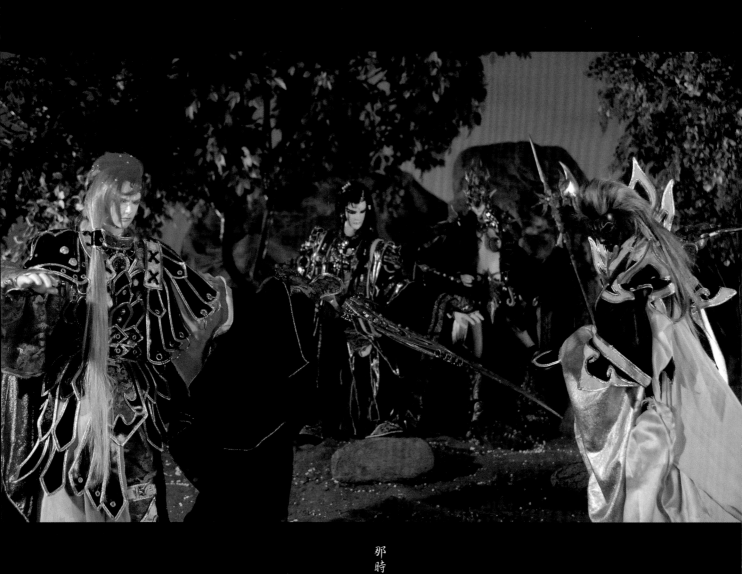

那時，一切還未生變

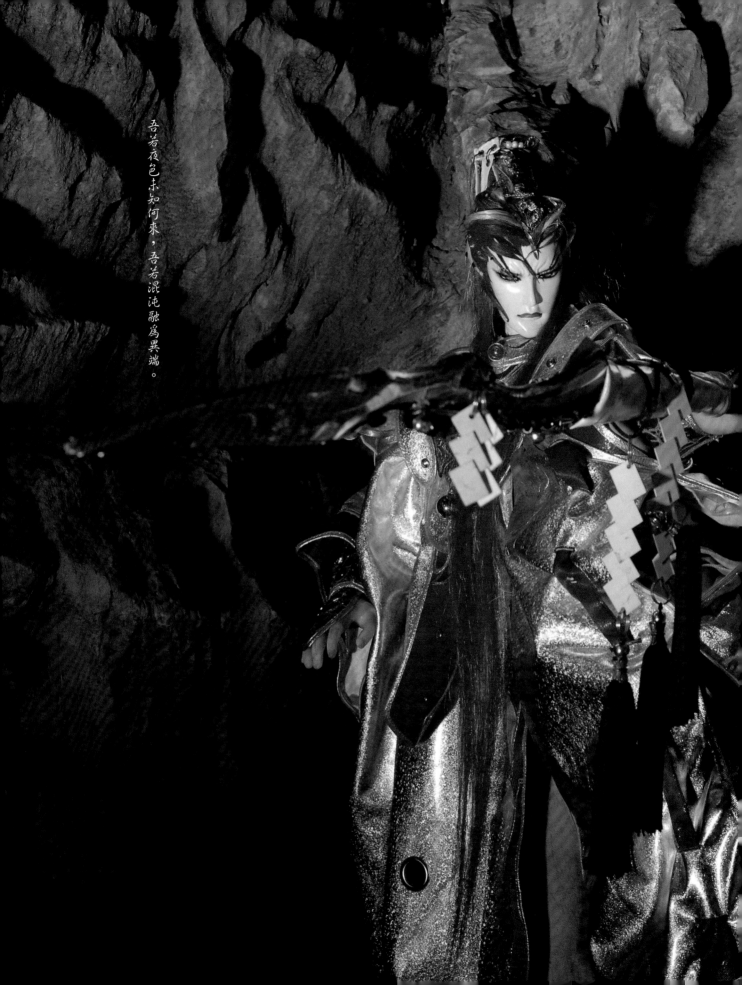

吾若夜色未知何來，吾若混沌融爲異端。

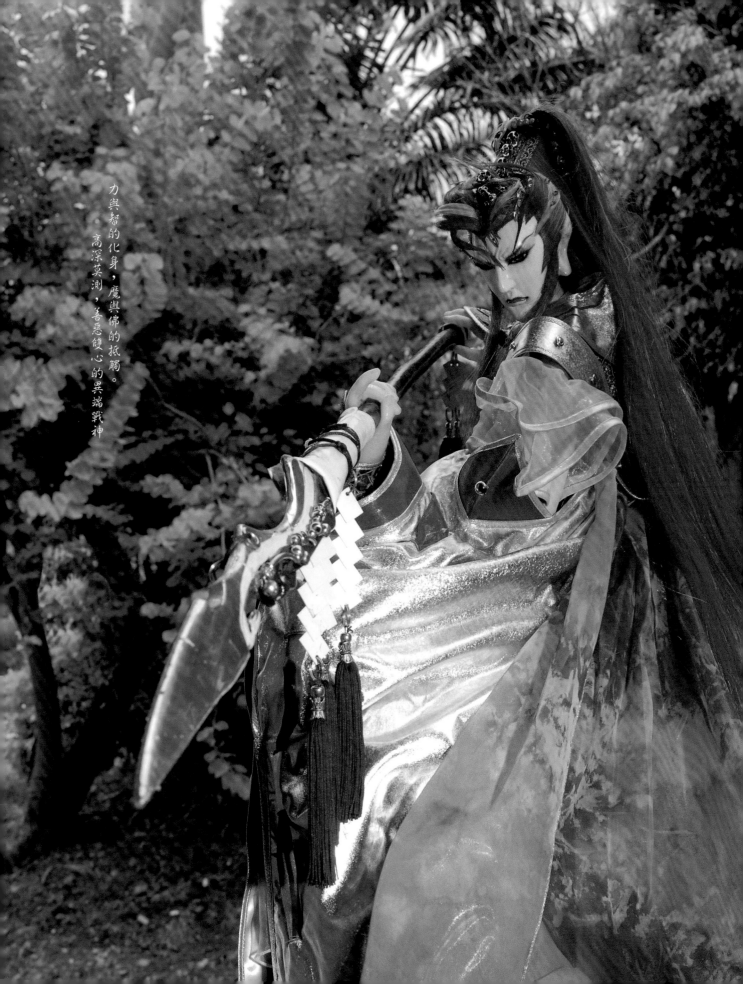

力與智的化身，魔與佛的牴觸。高深莫測，善惡雙心的異端戰神。

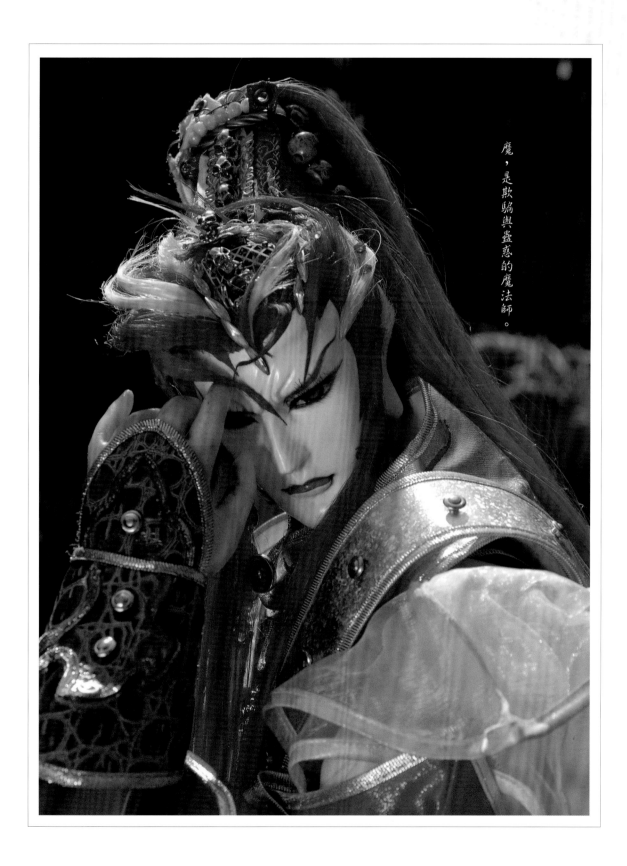

魔，是欺騙與蠱惑的魔法師。

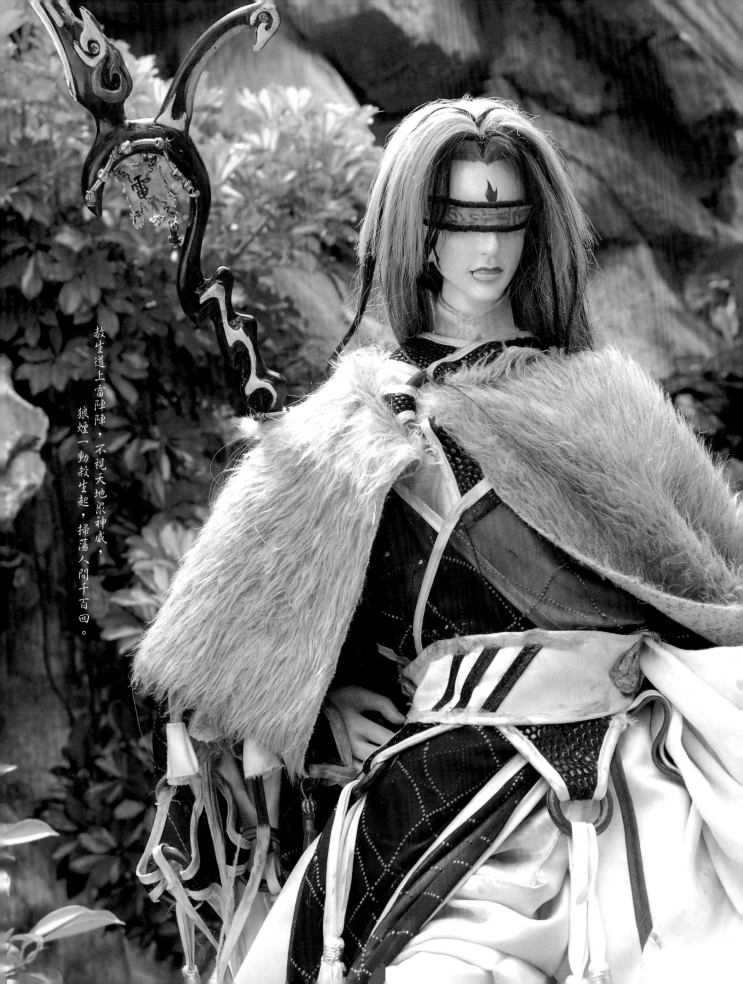

救生道上雷陣陣，不視天地眾神威，狼煙一動殺生起，掃蕩人間千百四。

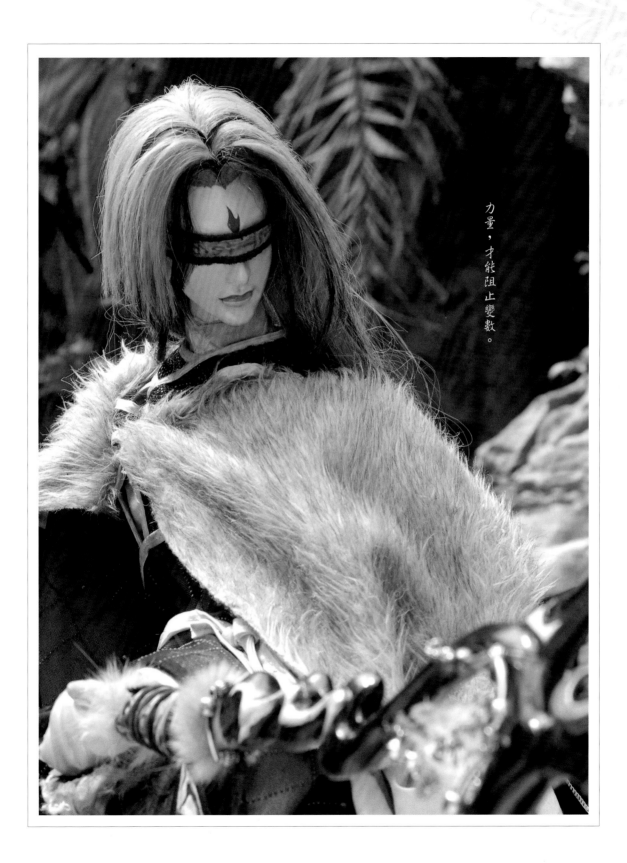

力量，才能阻止變數。

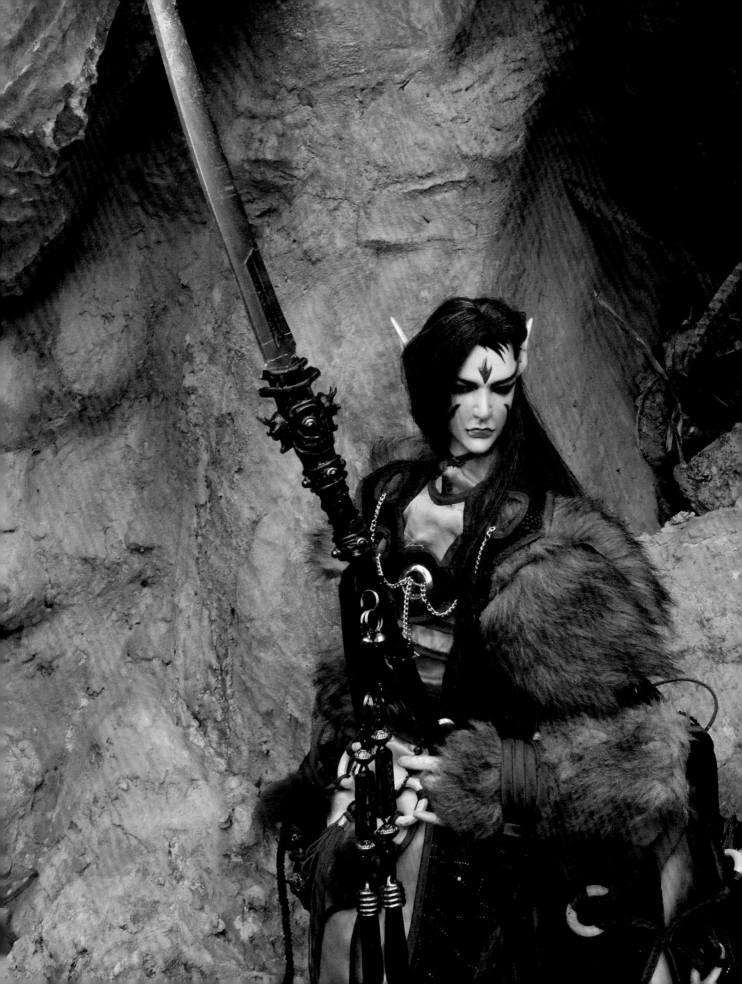

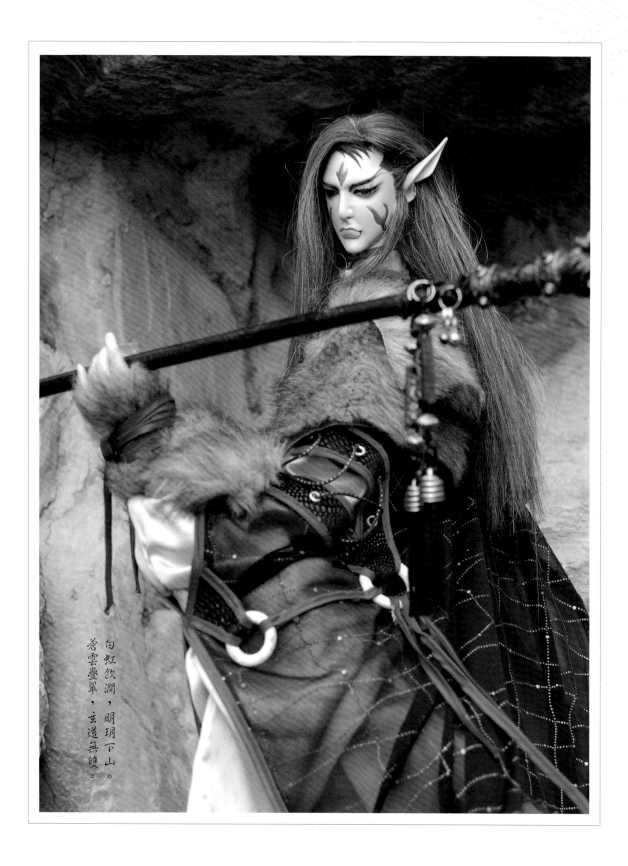

白虹飲澗，明玥下山。蒼雲疊翠，玄道無雙。

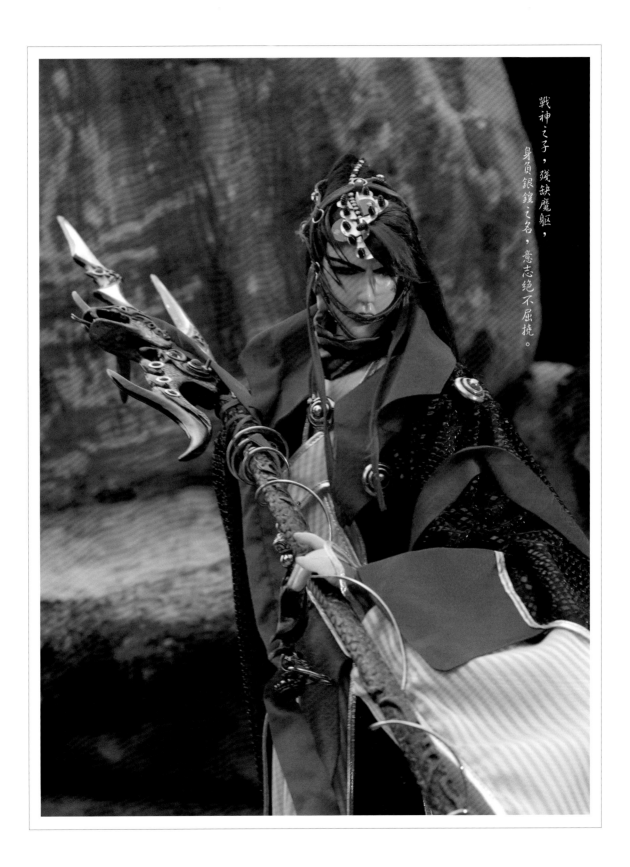

戰神之子，殘缺魔軀，身負銀鍠之名，意志絕不屈撓。

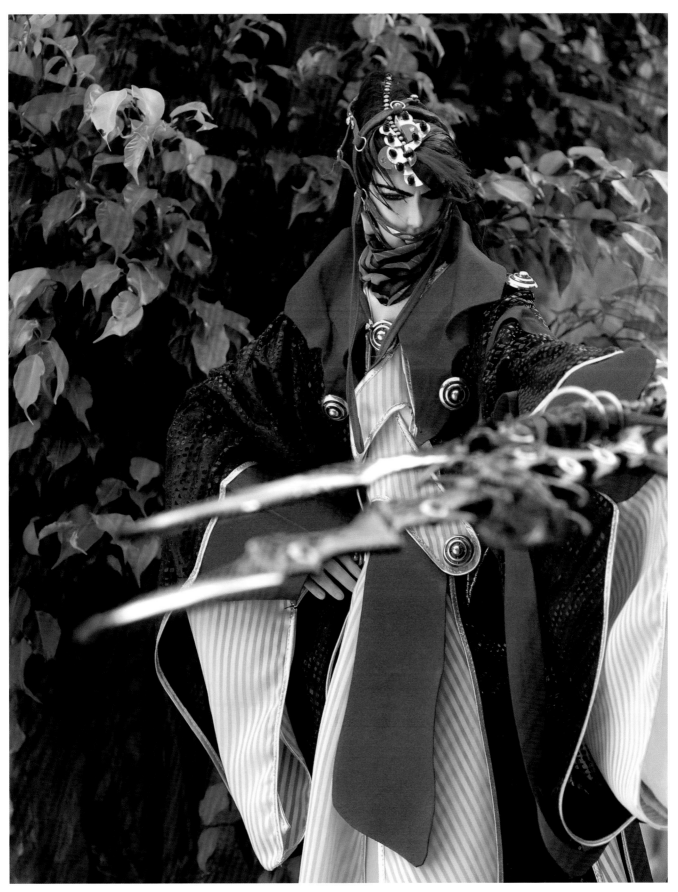

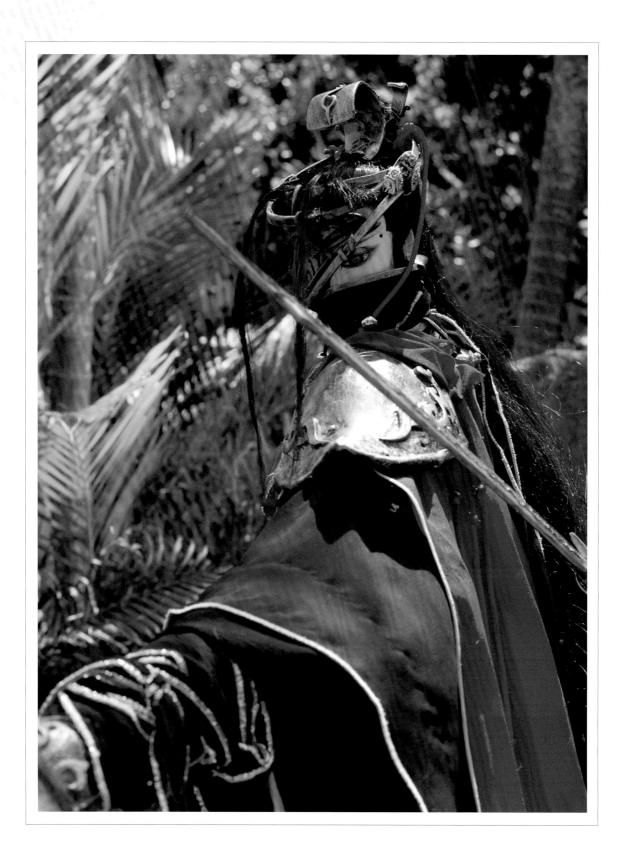

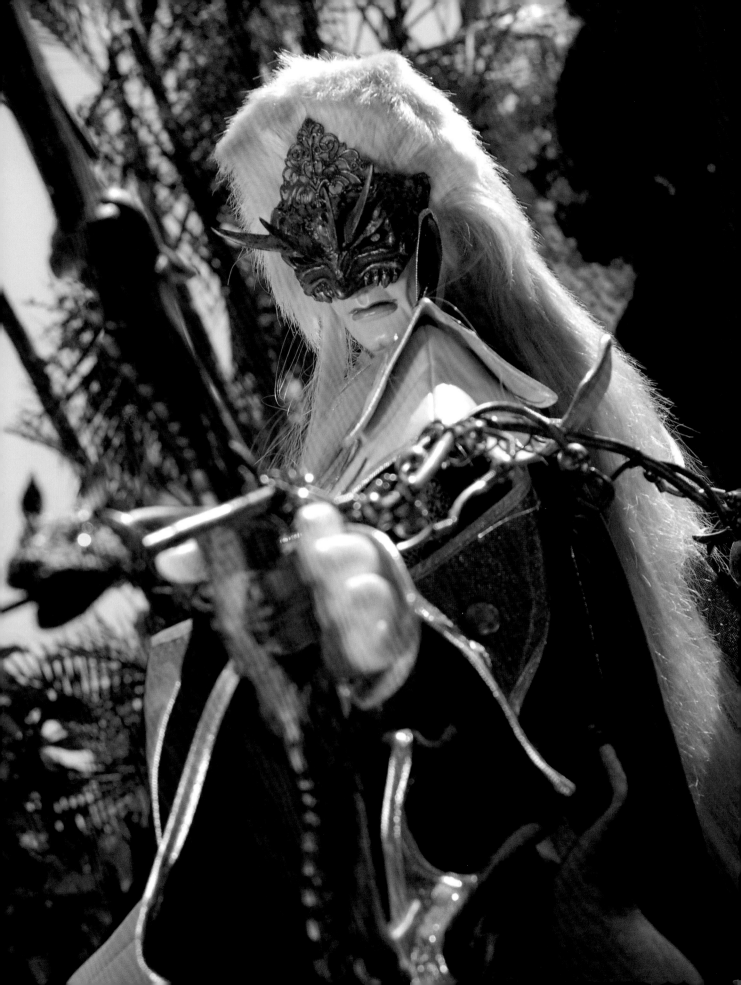

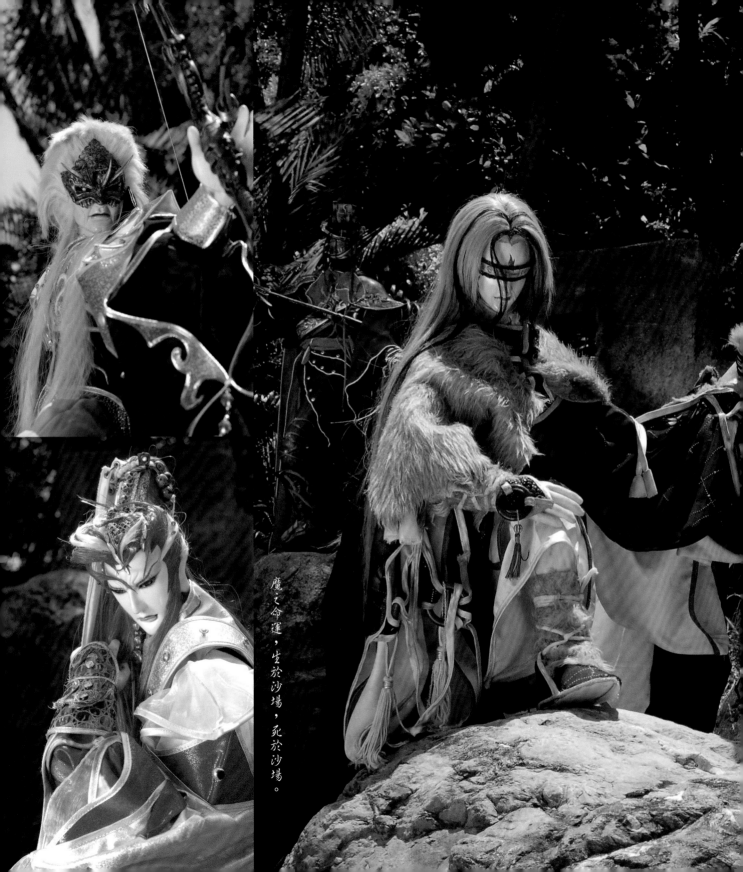

魔之命運，生於沙場，死於沙場。

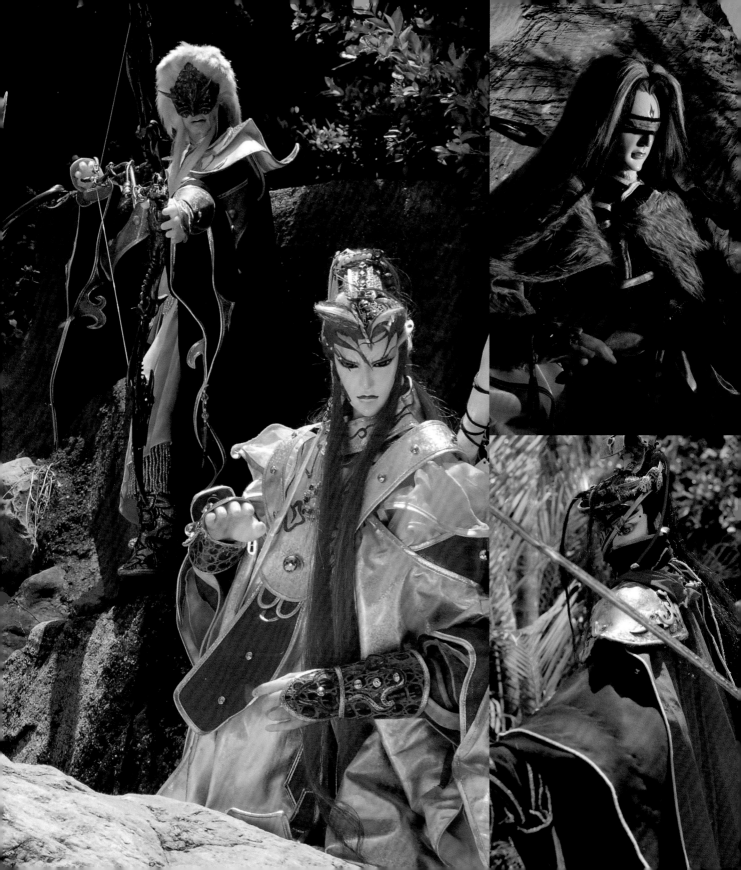

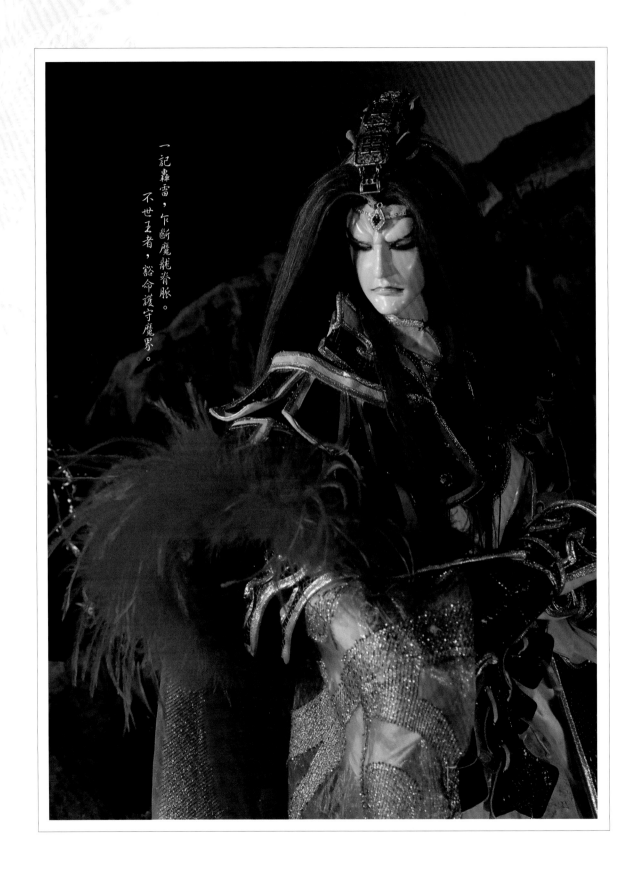

一記轟雷，乍斷魔龍脊脈。
不世王者，豁命護守魔界。

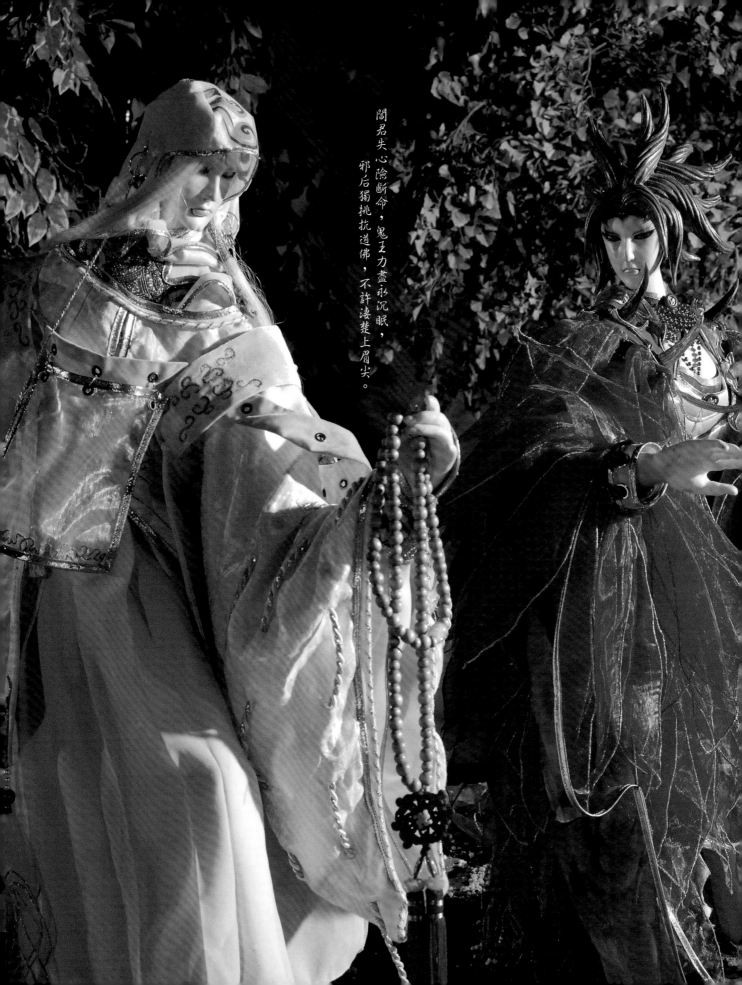

閻君失心險斷命，鬼王力盡永沉眠，
邪后獨挑抗道佛，不許淒楚上眉尖。

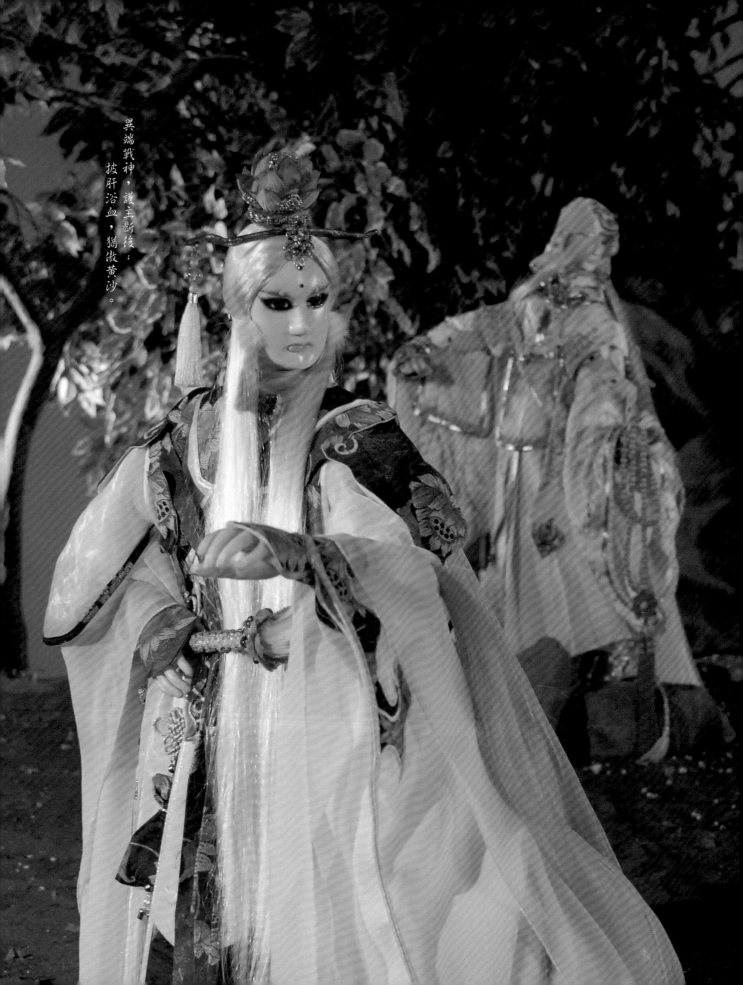

異端戰神，護主斷後；
披肝浴血，猶傲黃沙。

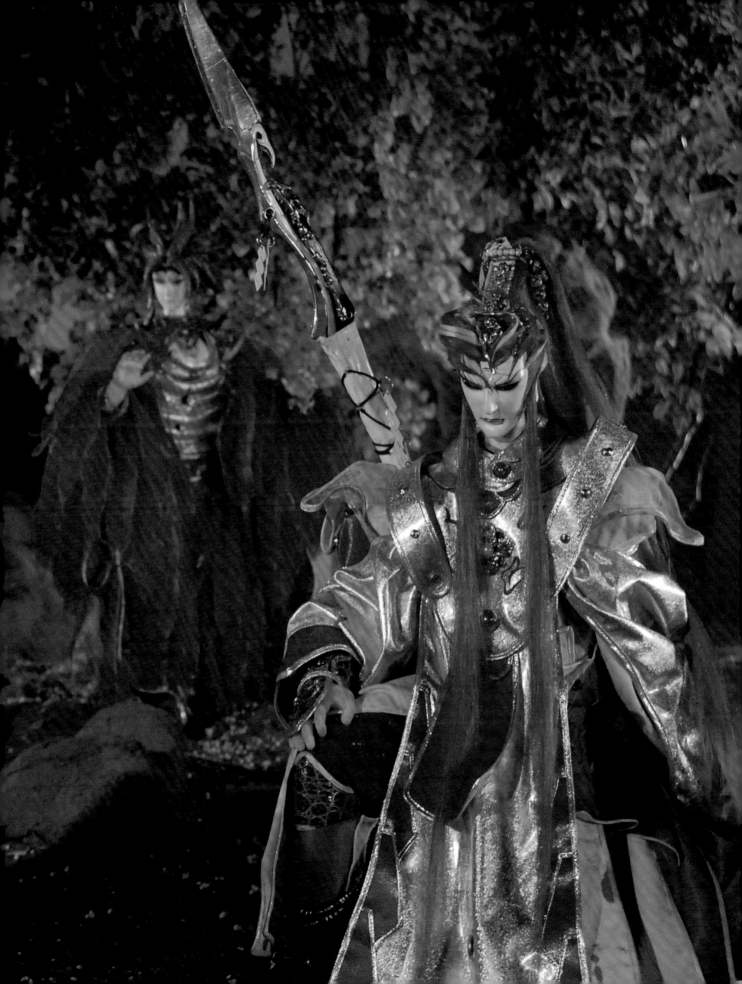

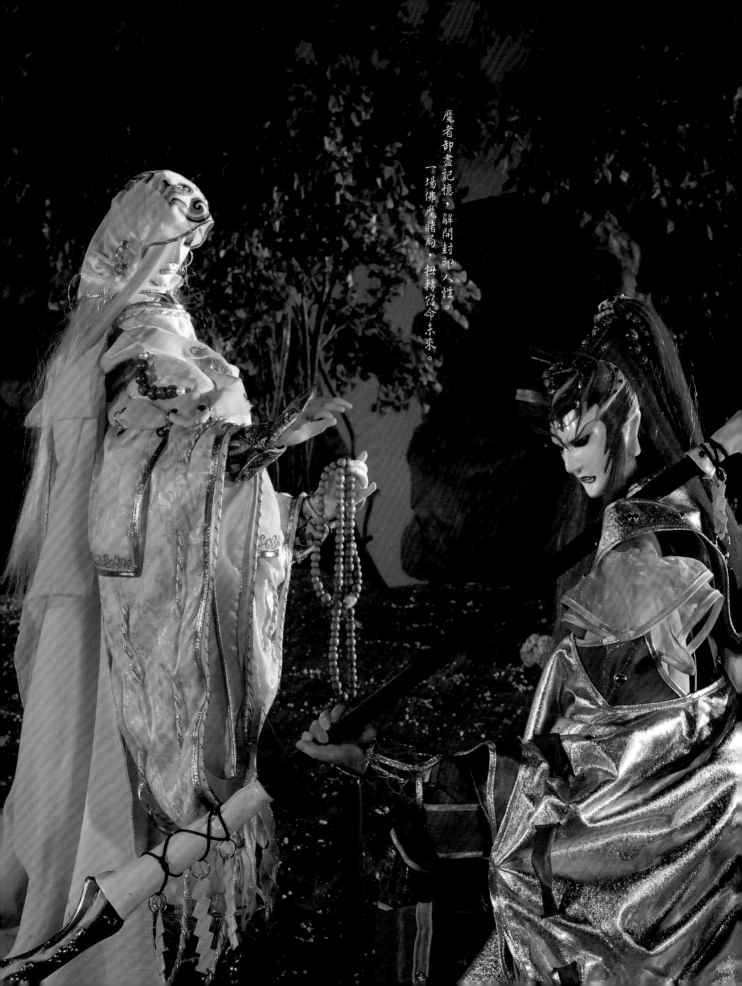

魔者卸盡記憶，解開封印人性。
一場佛魔賭局，扭轉宿命未來。

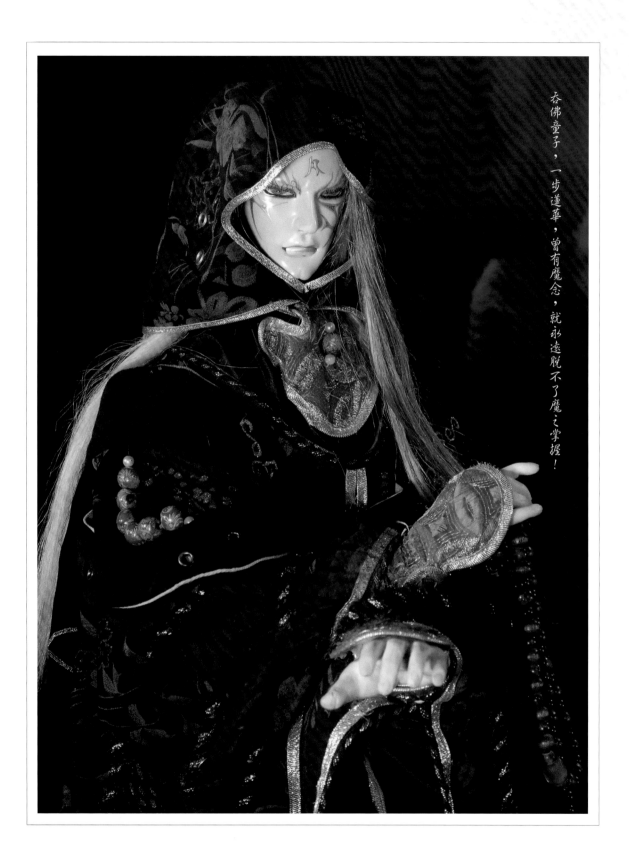

吞佛童子，一步蓮華，曾有魔念，就永遠脫不了魔之掌握！

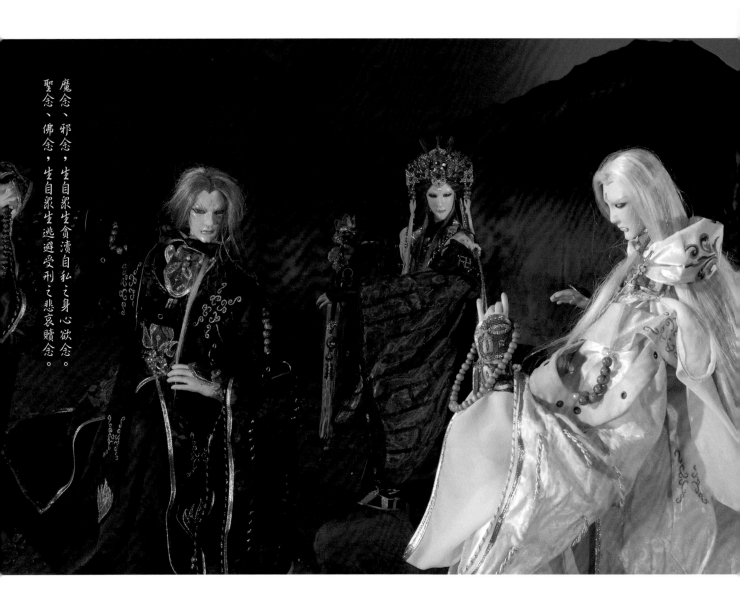

魔念、邪念，生自眾生貪瀆自私之身心欲念。
聖念、佛念，生自眾生逃避受刑之悲哀贖念。

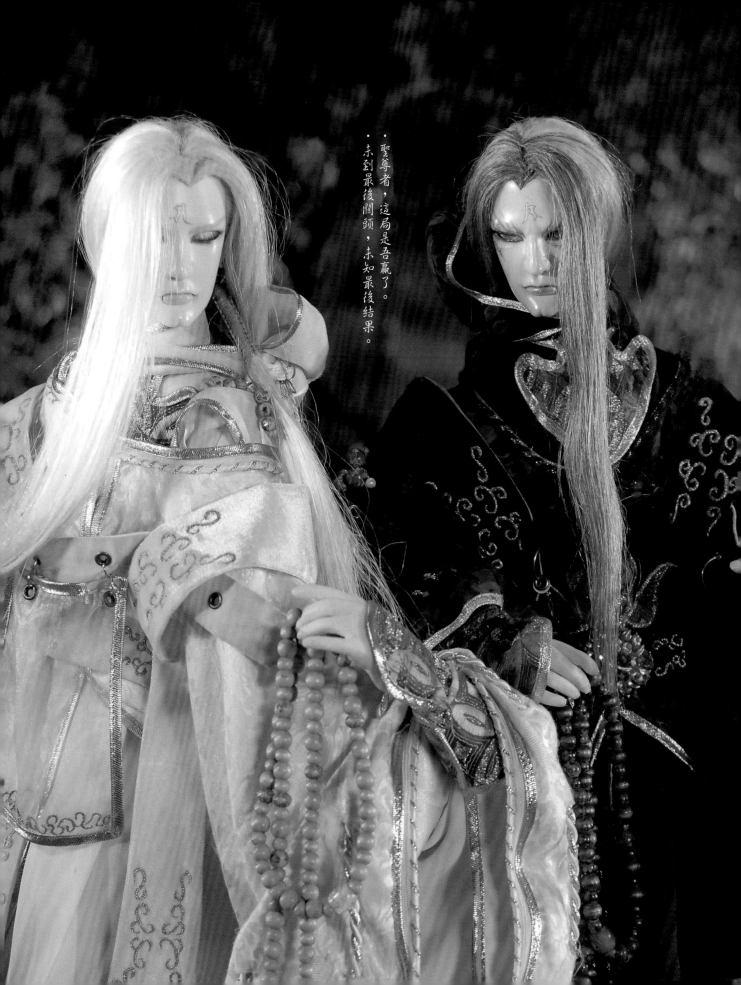

．聖尊者，這局是吾贏了。
未到最後關頭，未知最後結果。

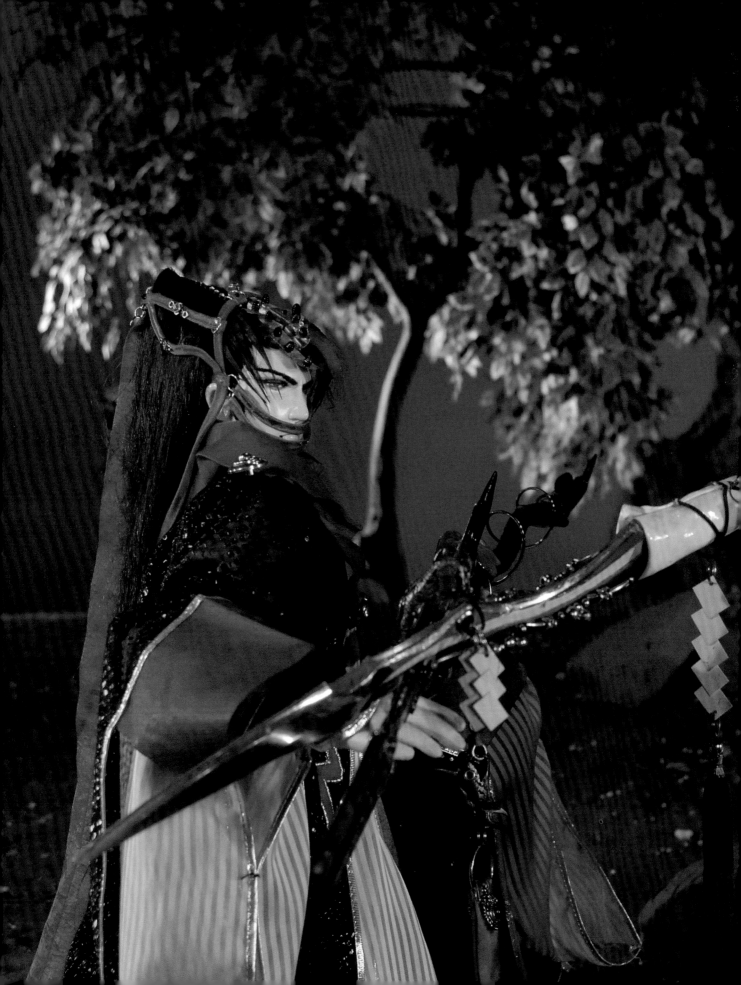

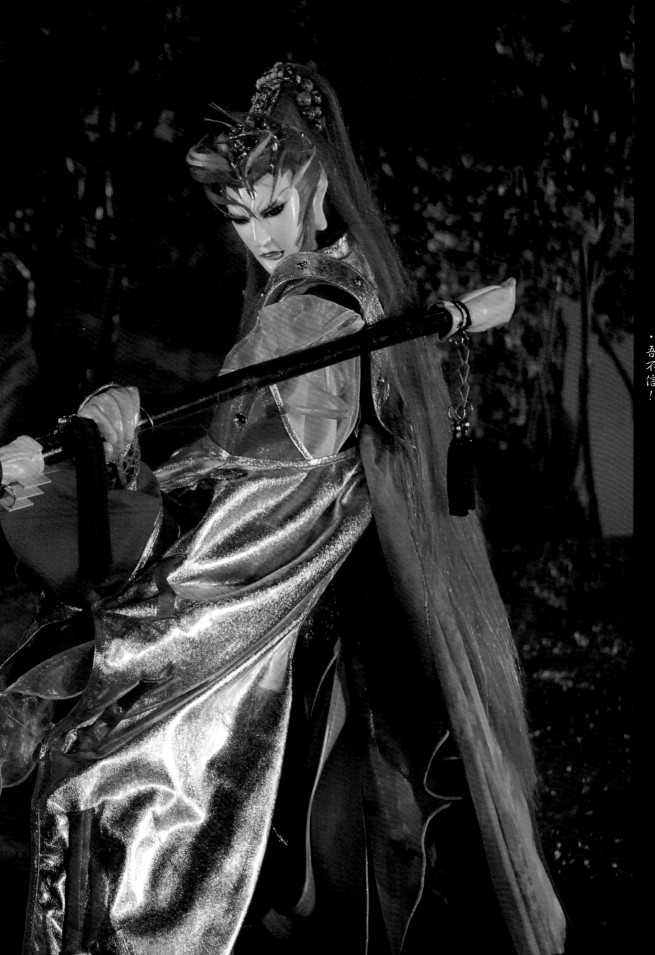

· 顯武，汝非是銀鍠朱武之子！

· 吾不信！

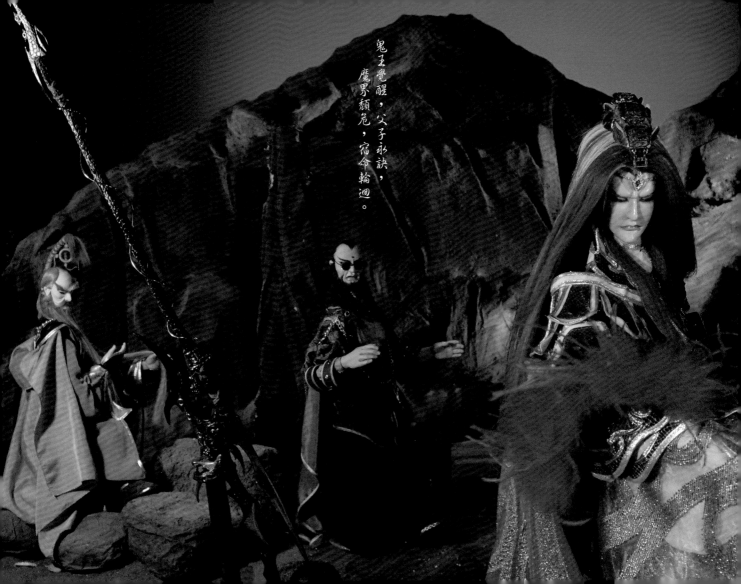

鬼王覺醒，父子永訣，魔界瀕危，宿命輪迴。

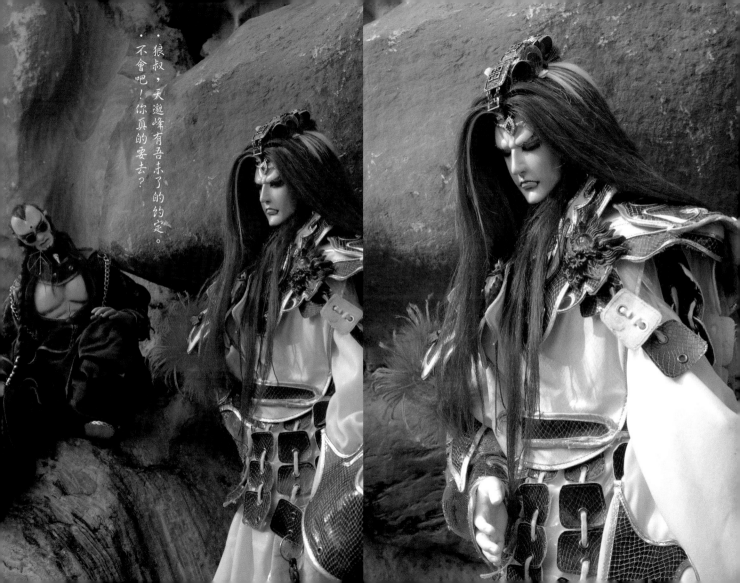

．狼叔，天邈峰有吾未了的約定。

不會吧！你真的要去？

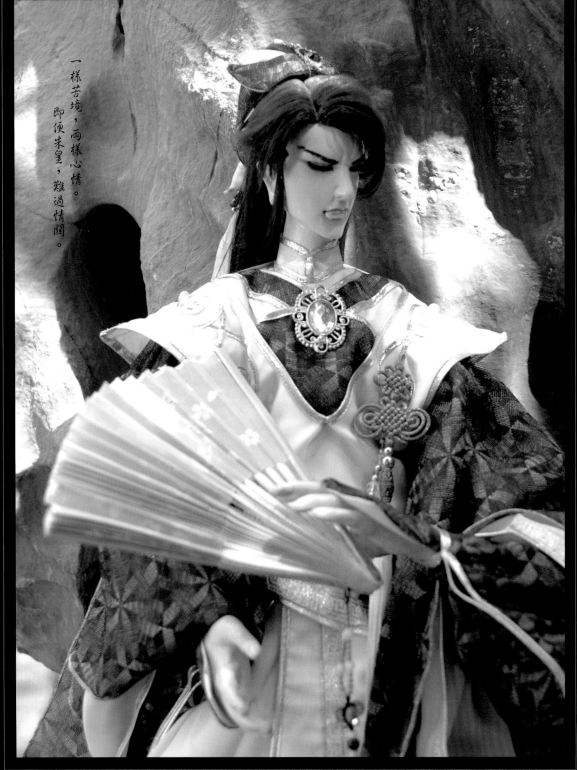

一樣苦境，兩樣心情。
即便朱皇，難過情關。

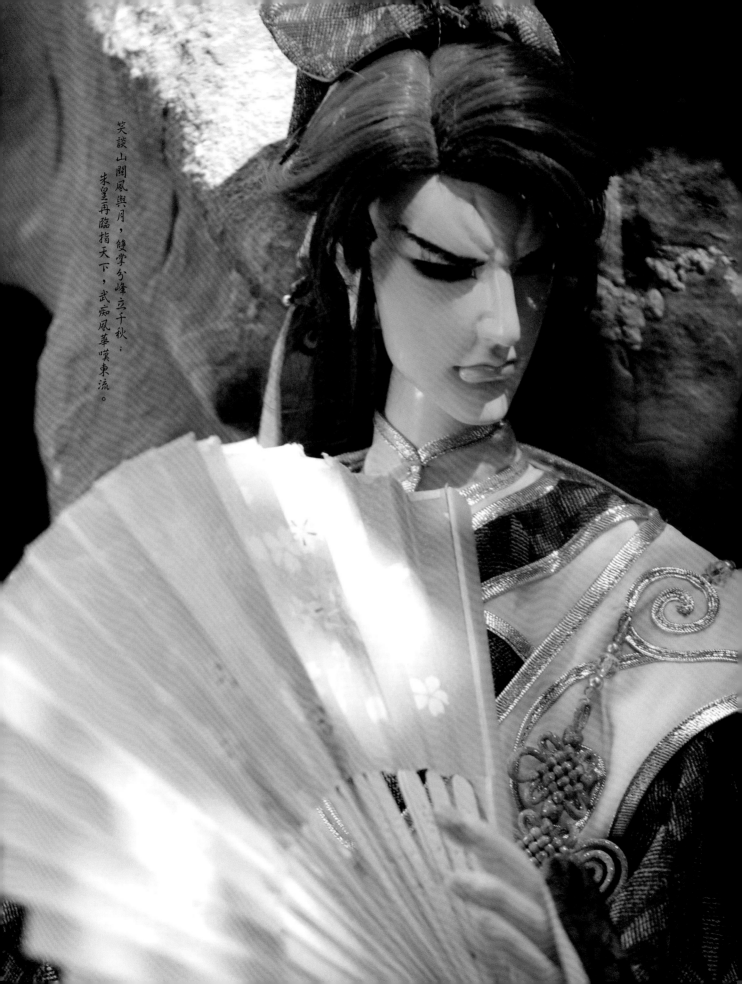

笑談山閣風與月，雙掌分峰立千秋；
朱皇再臨指天下，武癡風華嘆東流。

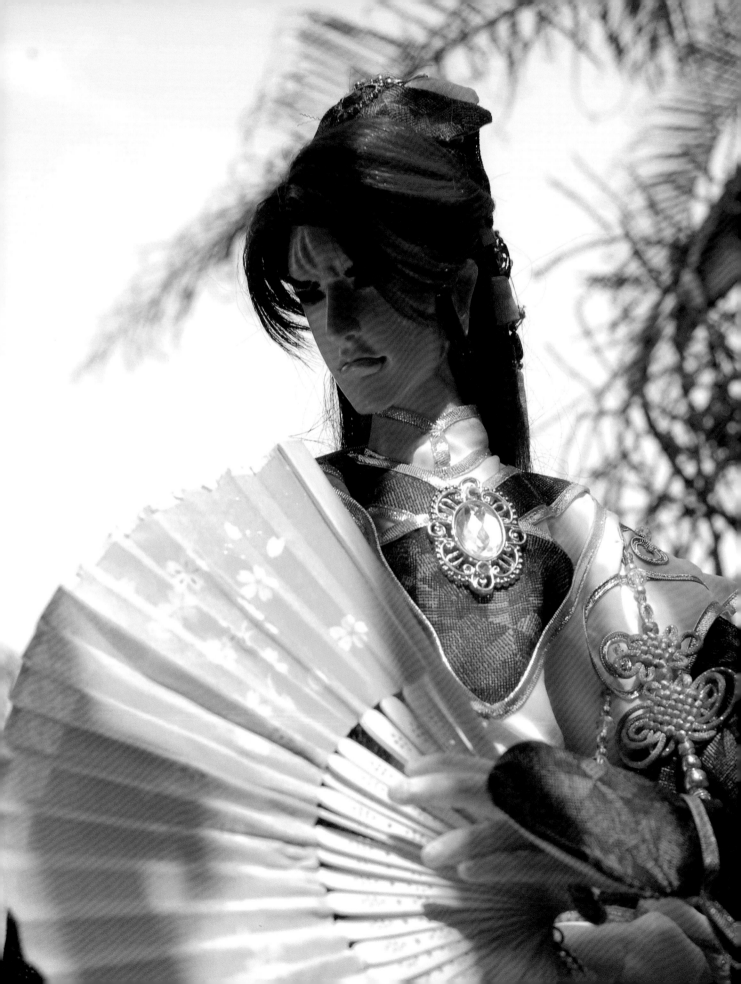

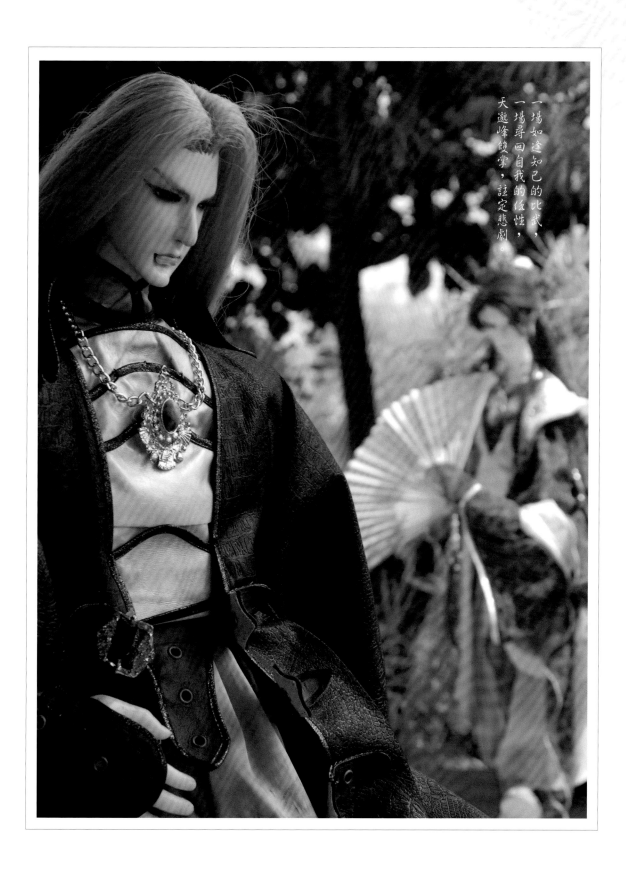

一場如逢知己的比武，
一場尋回自我的任性，
天邈峰饋掌，註定悲劇。

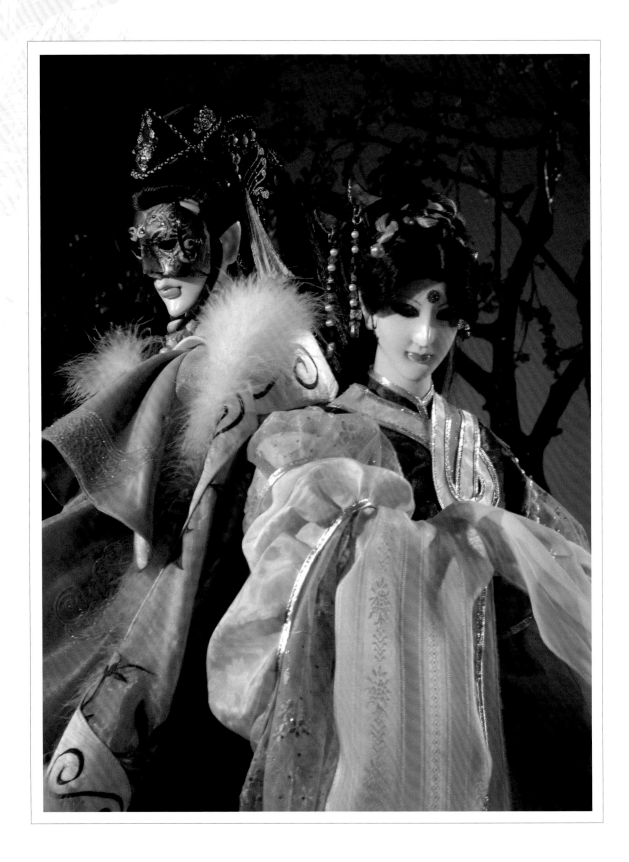

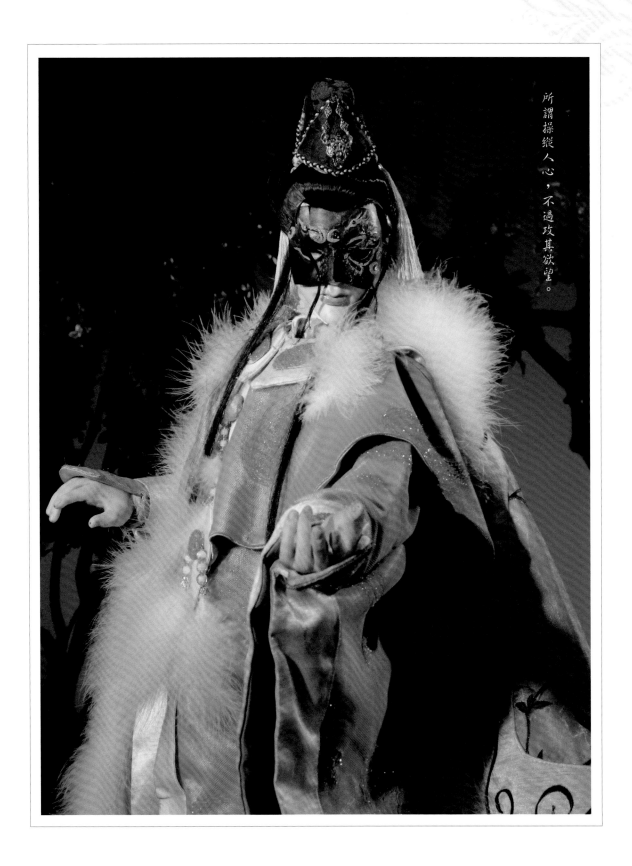

所謂操縱人心，不過攻其欲望。

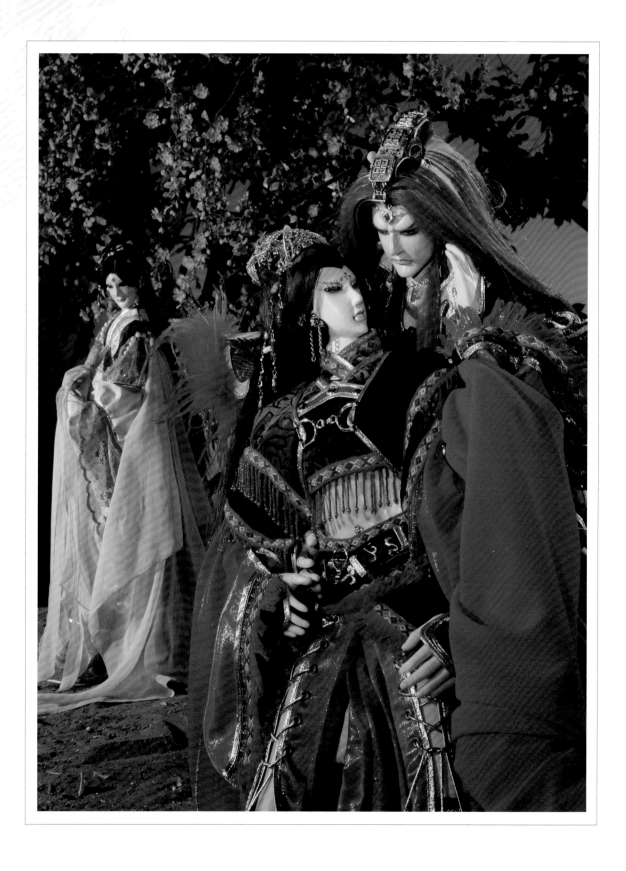

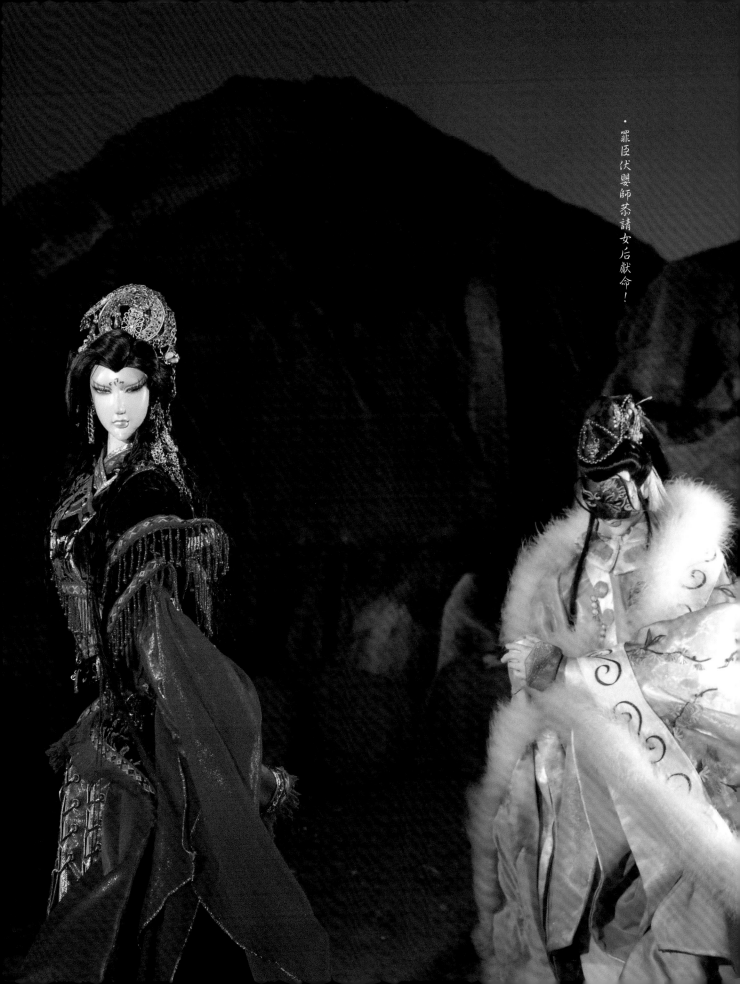

罪臣伏嬰師恭請女后獻命！

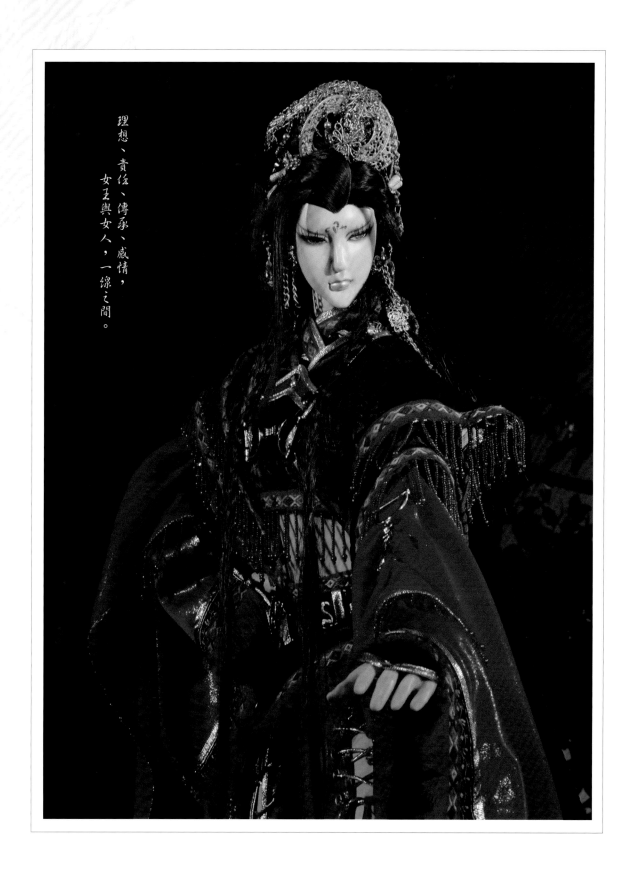

理想、責任、傳承、感情，女王與女人，一線之間。

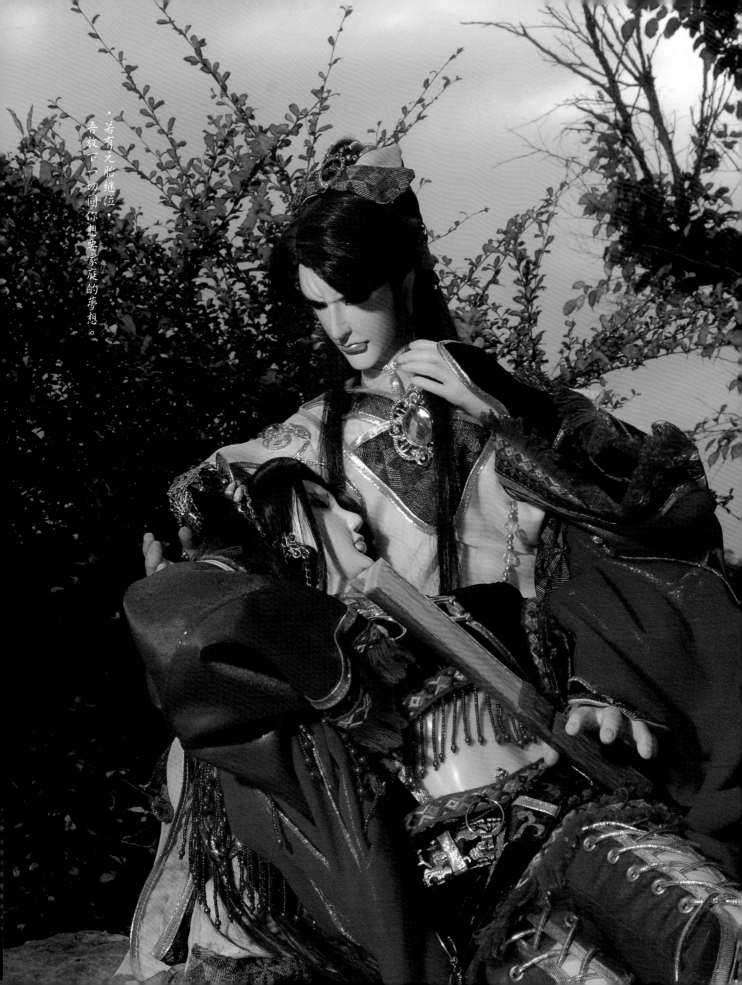

·若有兀胎繼位，
吾放下一切圓你想要家庭的夢想。

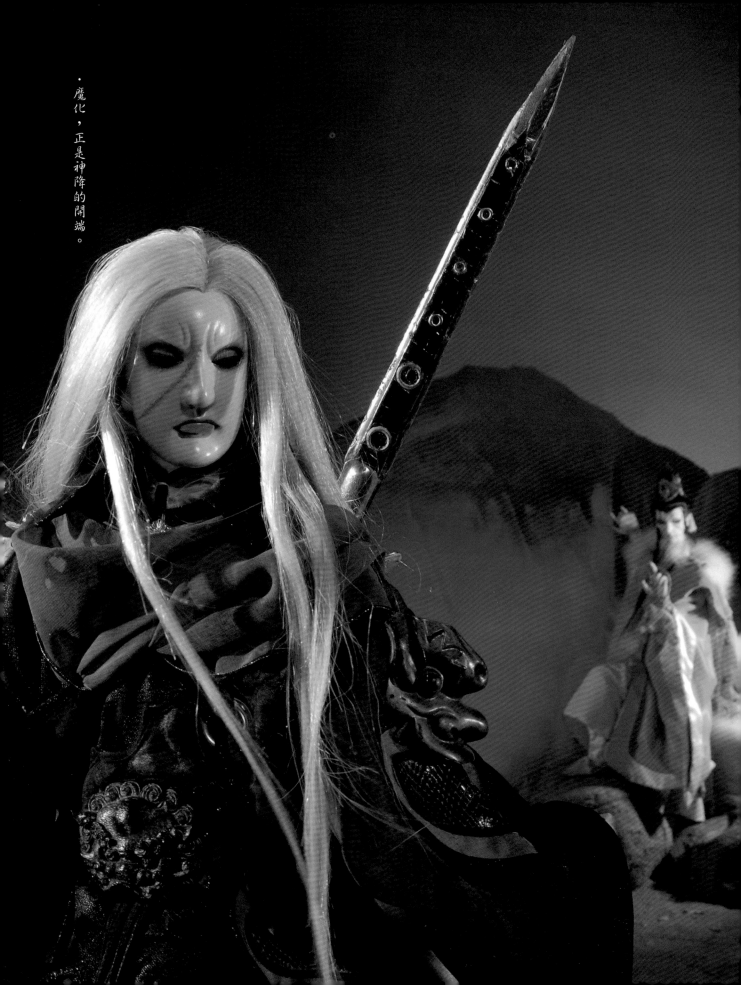

．魔化，正是神降的開端。

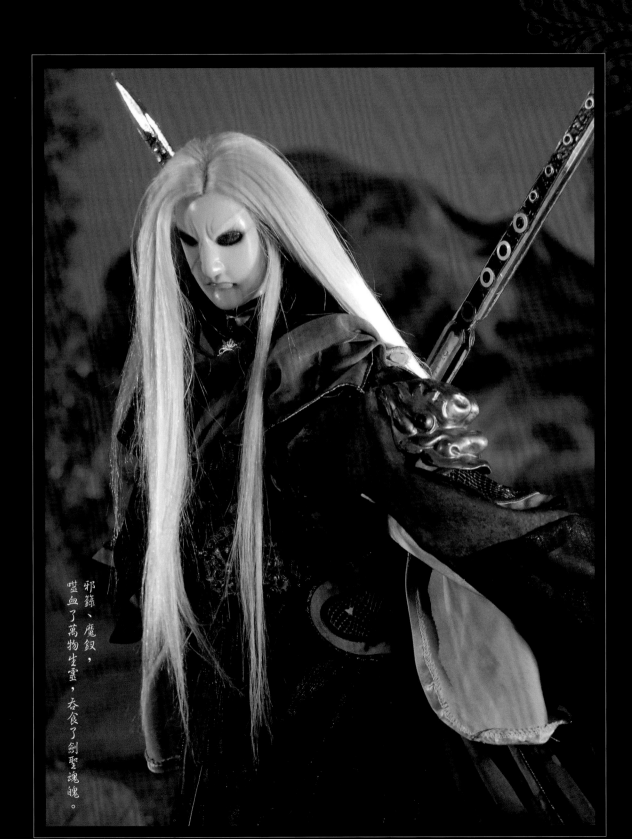

邪籙、魔釵，噬血了萬物生靈，吞食了劍聖魂魄。

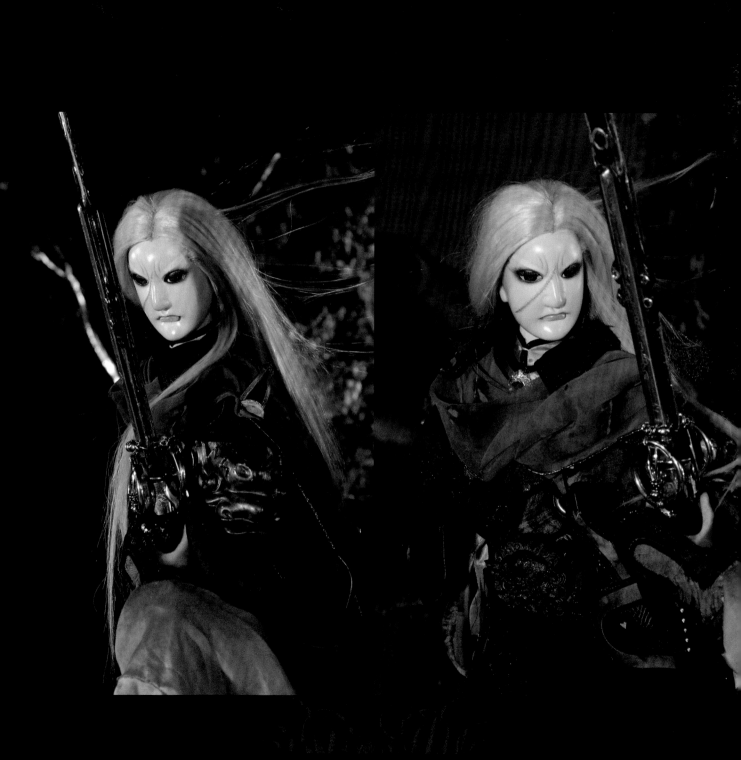

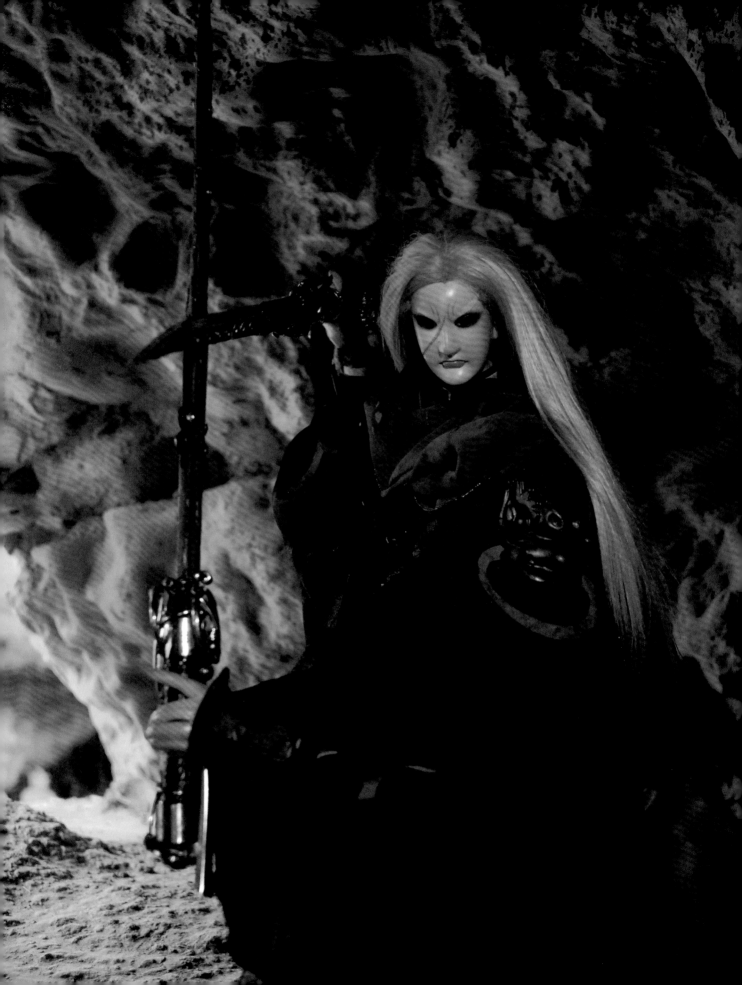

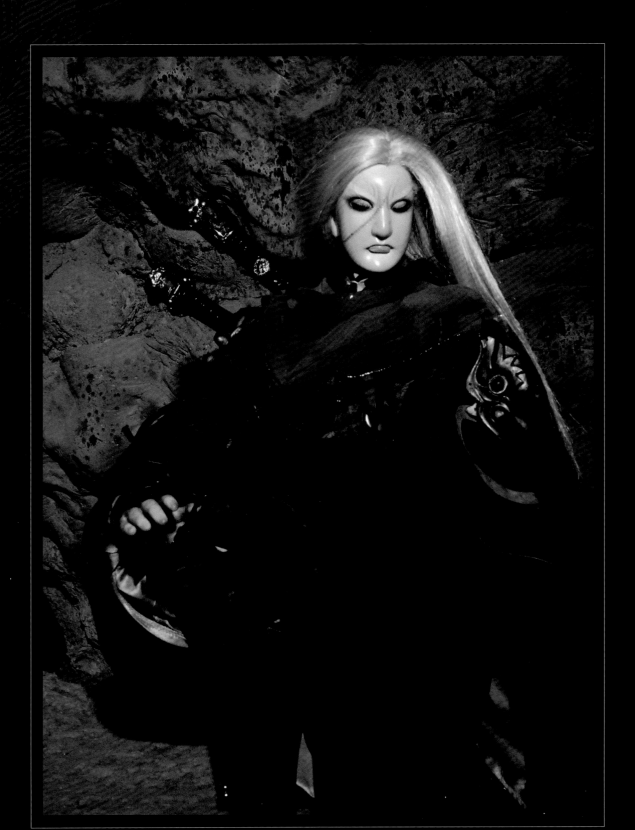

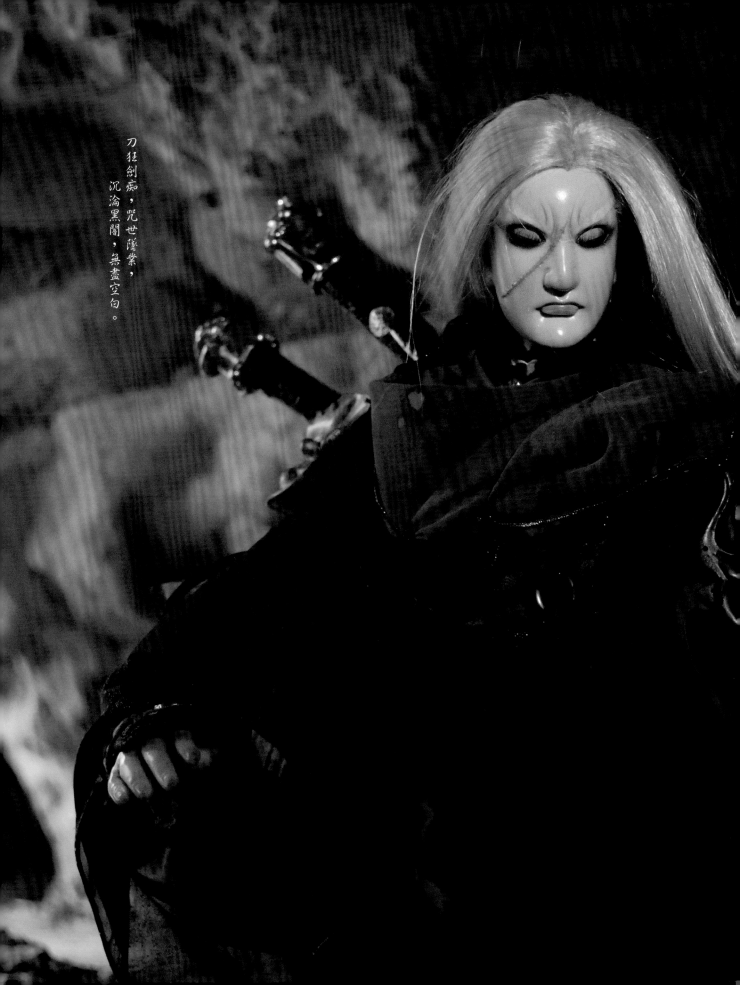

刀狂劍癡，詫世隆業，沉淪黑闇，無盡空白。

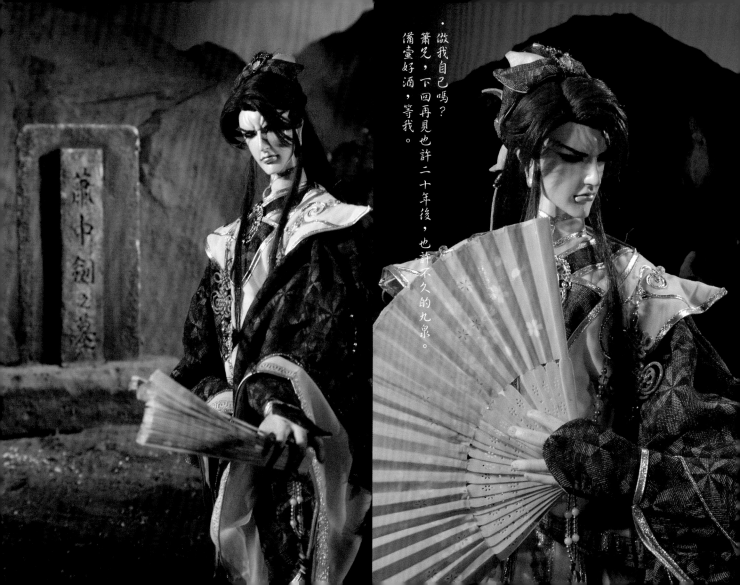

· 做我自己嗎？

簫兄，下回再見也許二十年後，也許不久的九泉。

備壺好酒，等我。

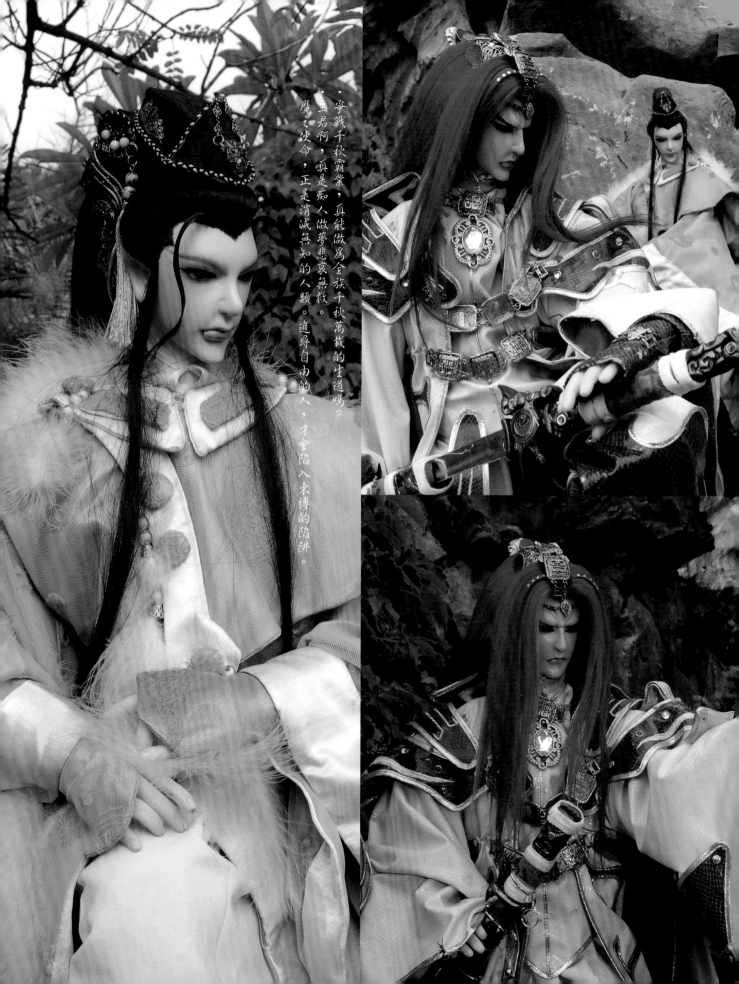

‧爭戰千秋霸業，真能做為全族千秋萬載的生道嗎？
玉君啊，真是痴人做夢悲哀無救。
魔之使命，正是消滅無知的人類。追尋自由的人，才會陷入束縛的淵藪。

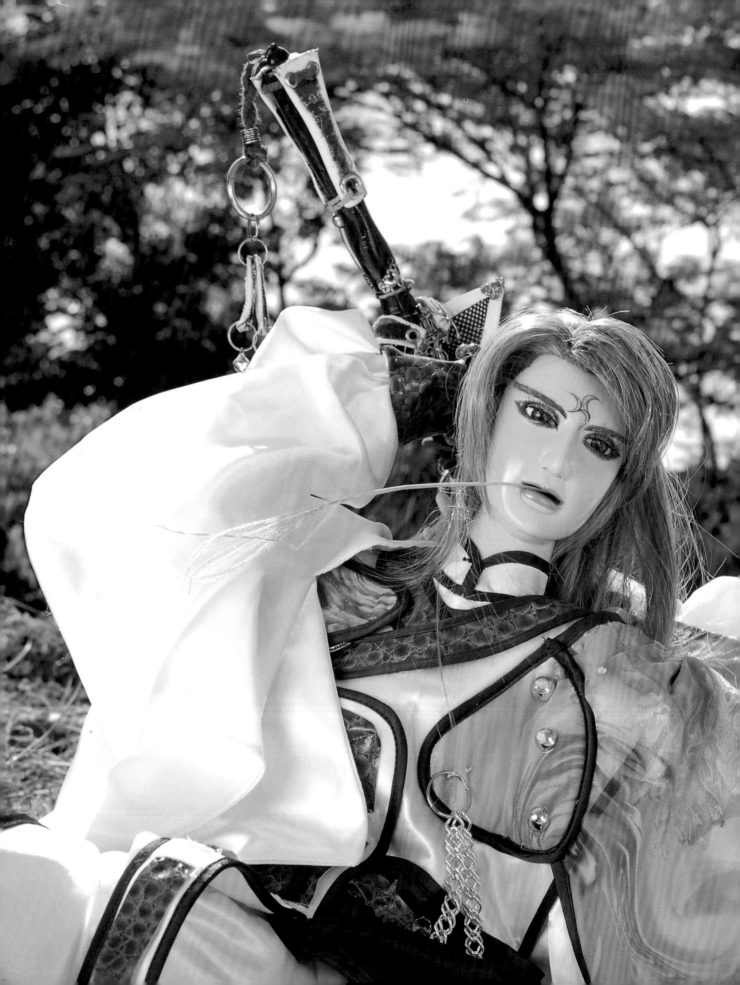

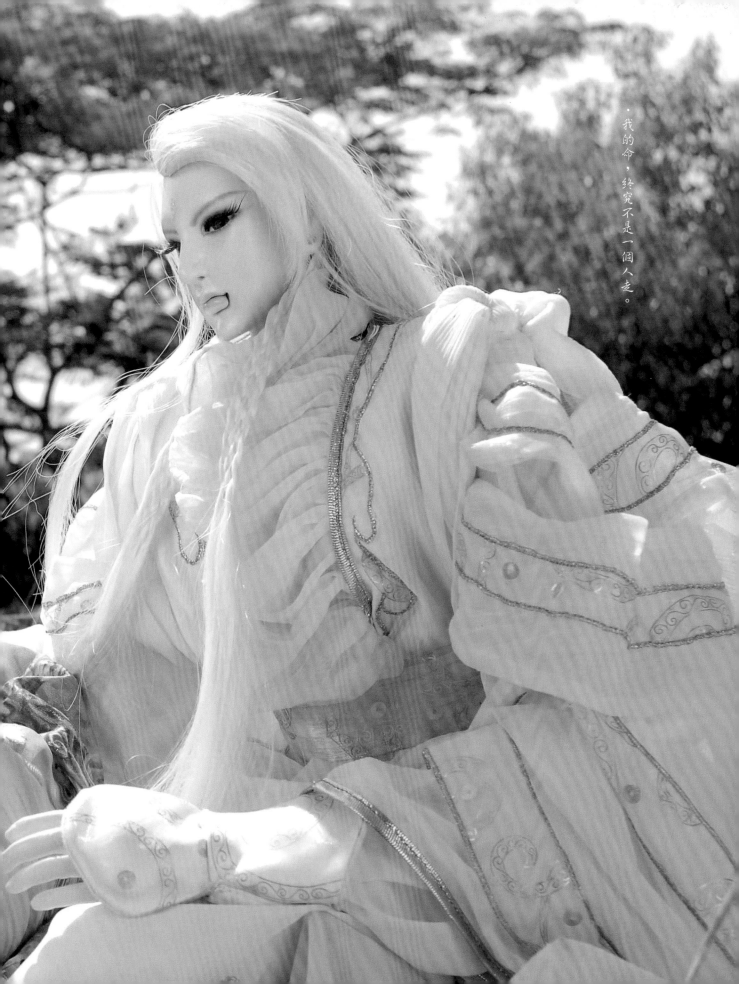

我的命，終究不是一個人走。

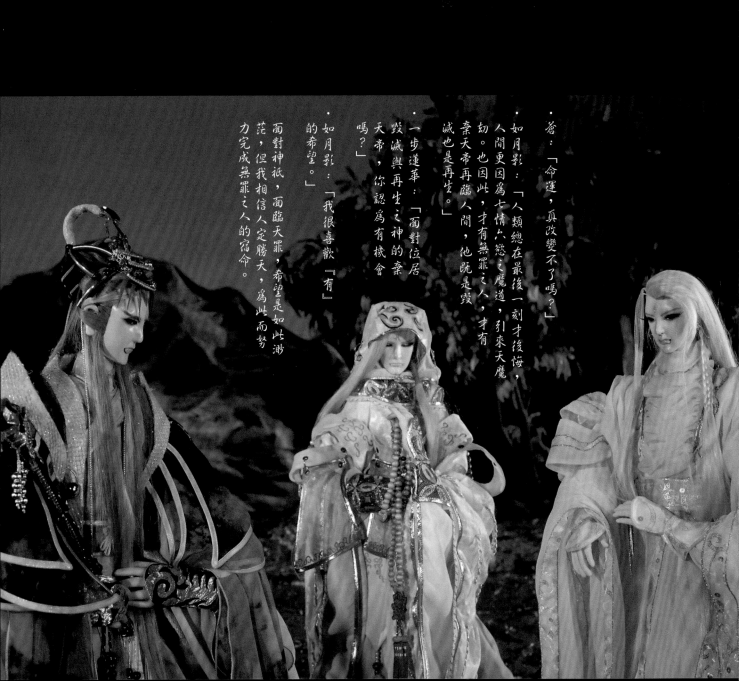

蒼：「命運，真改變不了嗎？」

如月影：「人類總在最後一刻才後悔，人間更因屬七情六慾之魔道，引來天魔劫。也因此，才有無罪之人，才有棄天帝再臨人間，他既是毀滅也是再生。」

一步蓮華：「面對位居毀滅與再生之神的棄天帝，你認為有機會嗎？」

如月影：「我很喜歡『有』的希望。」

面對神祇，面臨天罪，希望是如此渺茫，但我相信人定勝天，為此而努力完成無罪之人的宿命。

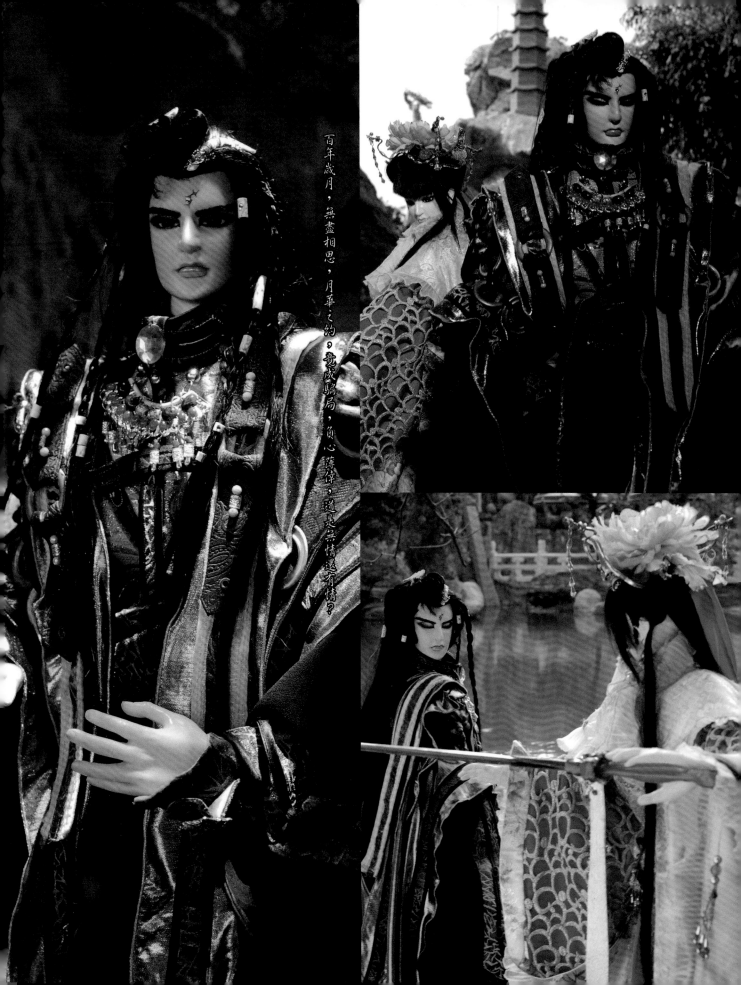

百年歲月，無盡相思，月華之約，竟成騙局，負心薄倖，道是無情還有情？

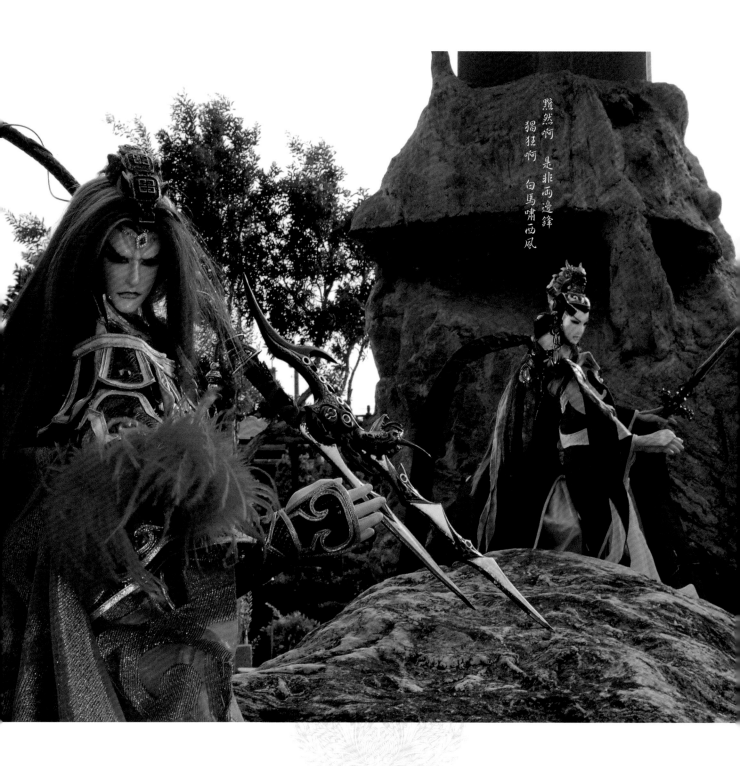

黯然啊　是非兩邊鋒
猖狂啊　白馬嘯西風

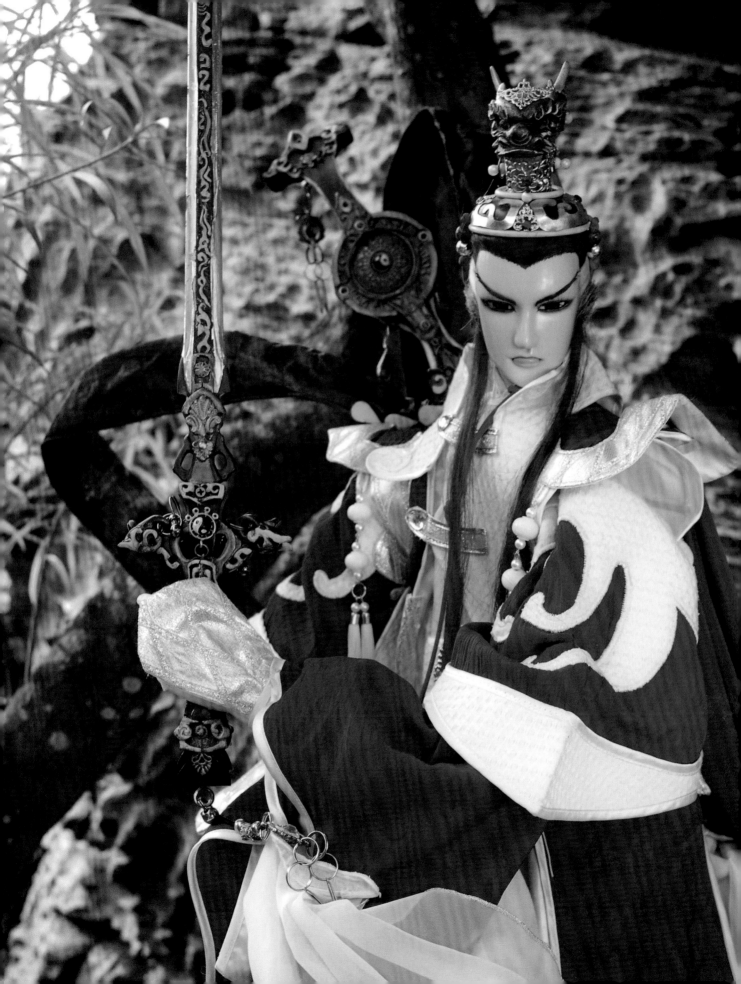

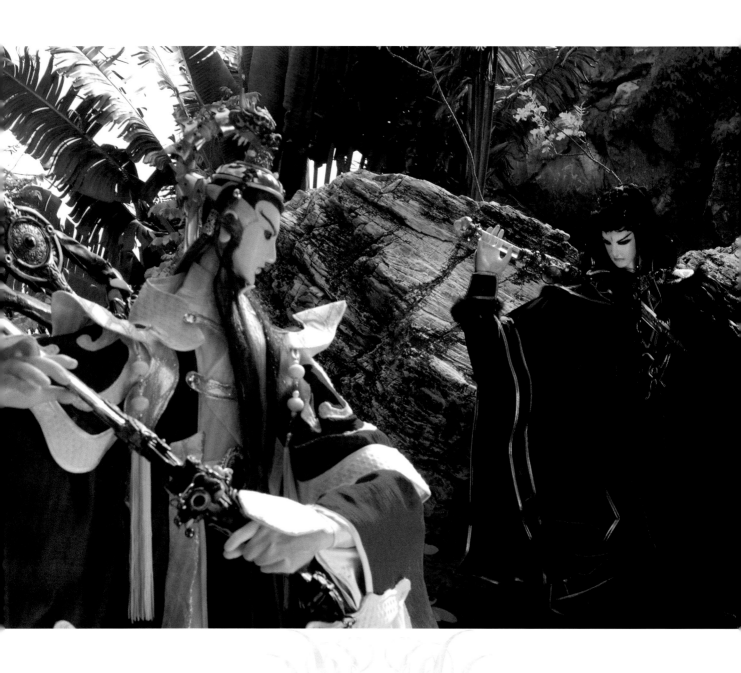

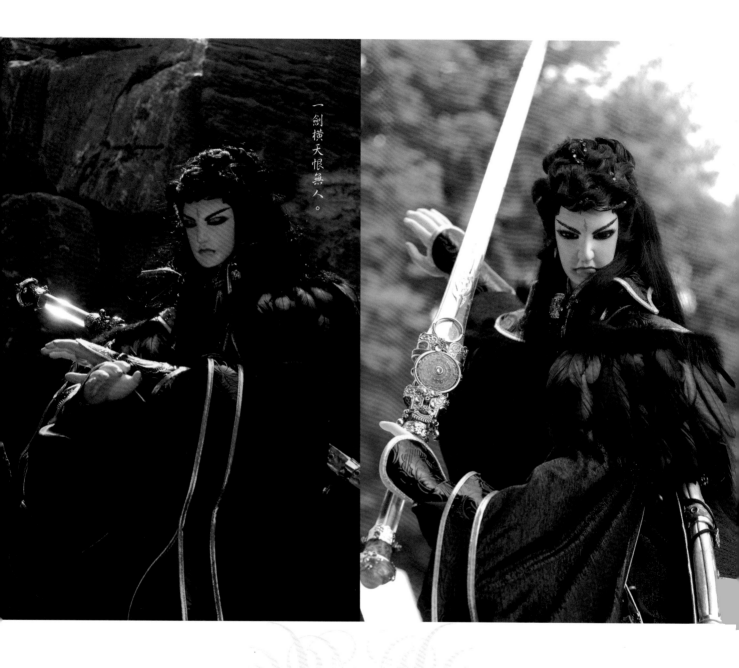

一劍橫天恨無人。

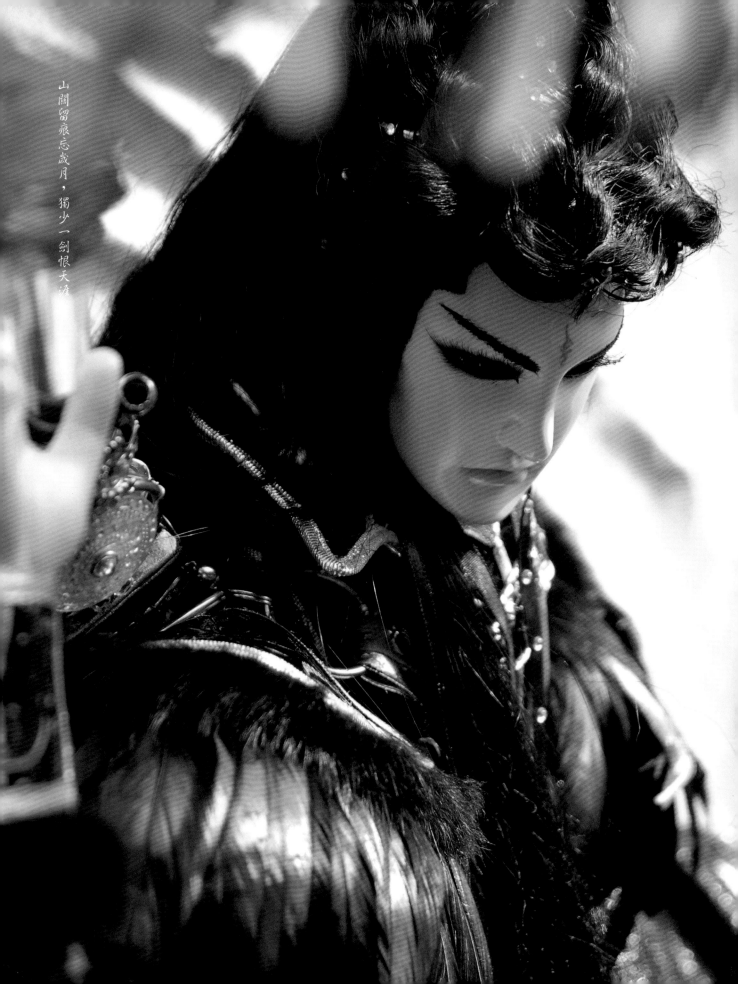

山間留痕忘歲月，獨少一劍恨天涯

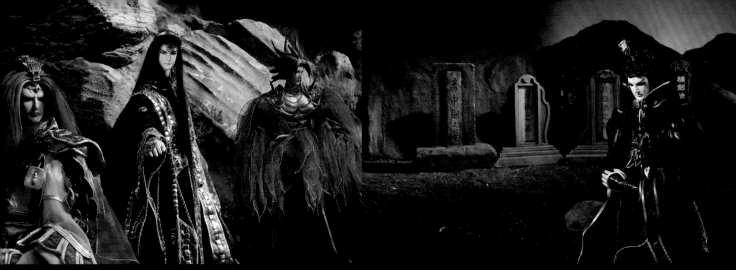

聖魔之胎，九禍重生，
終究是一場悲傷至極的殘忍利用。

每回來此，都是一條性命的詛語，我恨
起天邈峰了。

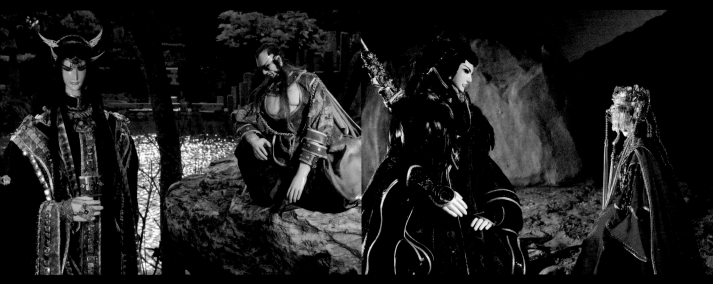

曾是奉主忠義膽，人間有情命相還。
‧敵你在人間久了，連一聲主人也忘了？

‧恨長風：要阻止棄天帝，唯有消滅一切媒
　介，將他的元神送回六天之累。
‧愛染嬈嬪：那你所殺的，是自己的父親與孩
　子，以及……
‧恨長風：我自己。

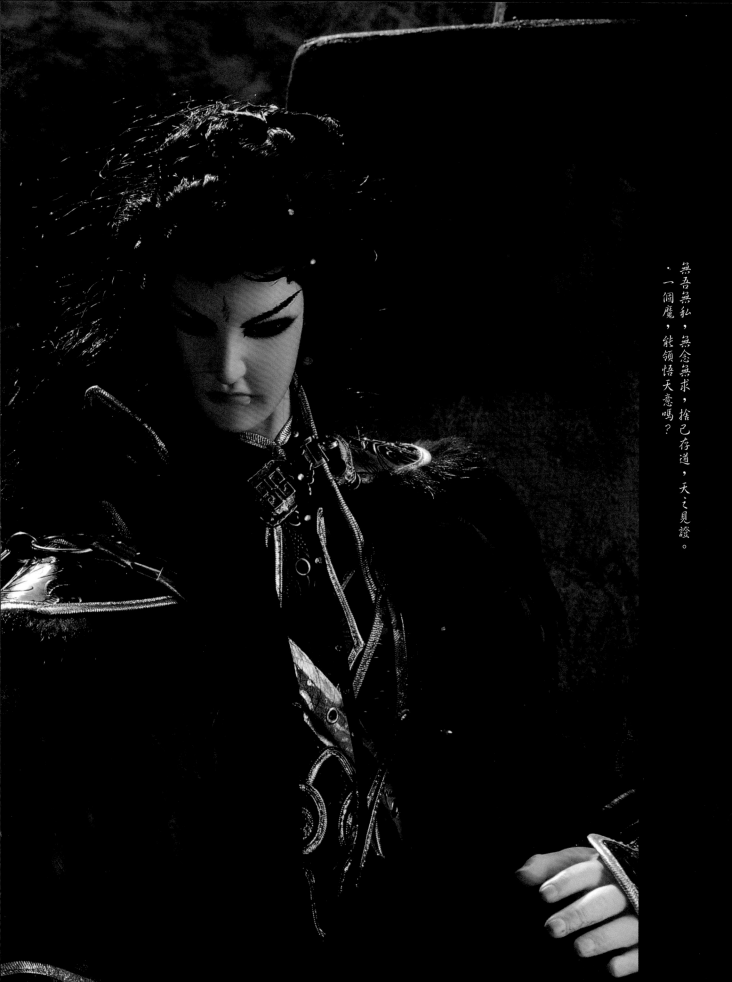

無吾無私，無念無求，捨己存道，天之見證。
‧一個魔，能領悟天意嗎？

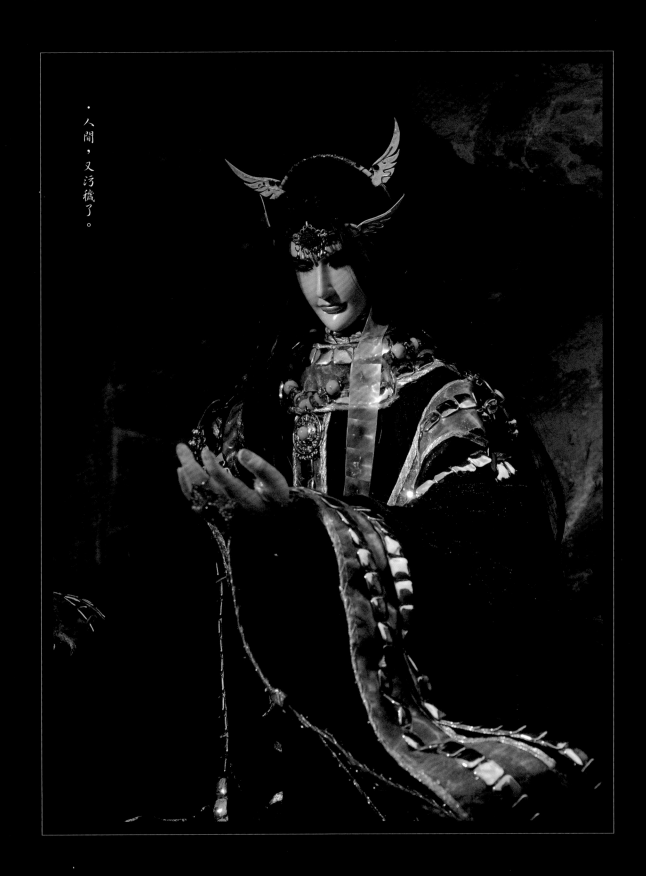

人間，又汙穢了。

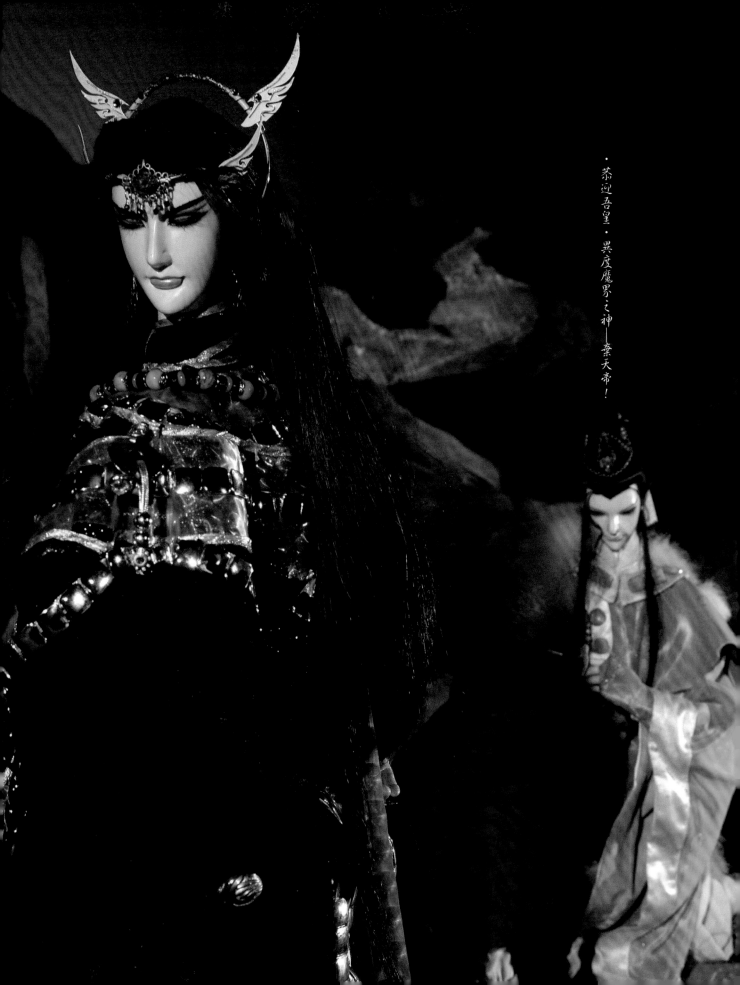

恭迎吾皇‧異度魔界之神─棄天帝！

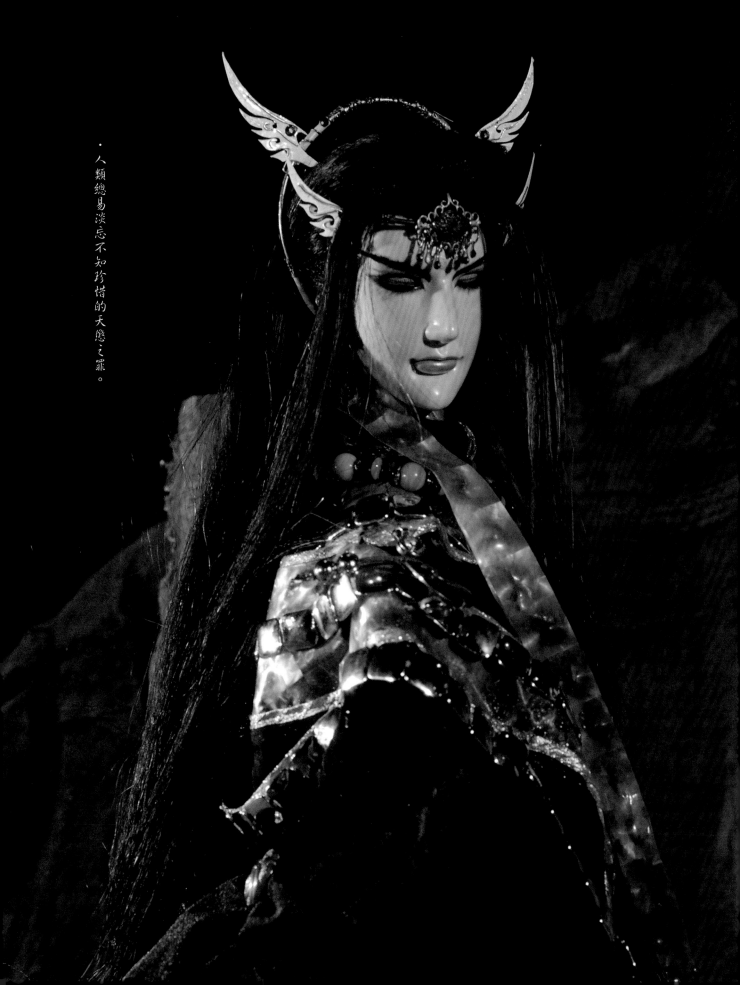

．人類總易淡忘不知珍惜的天憝之罪。

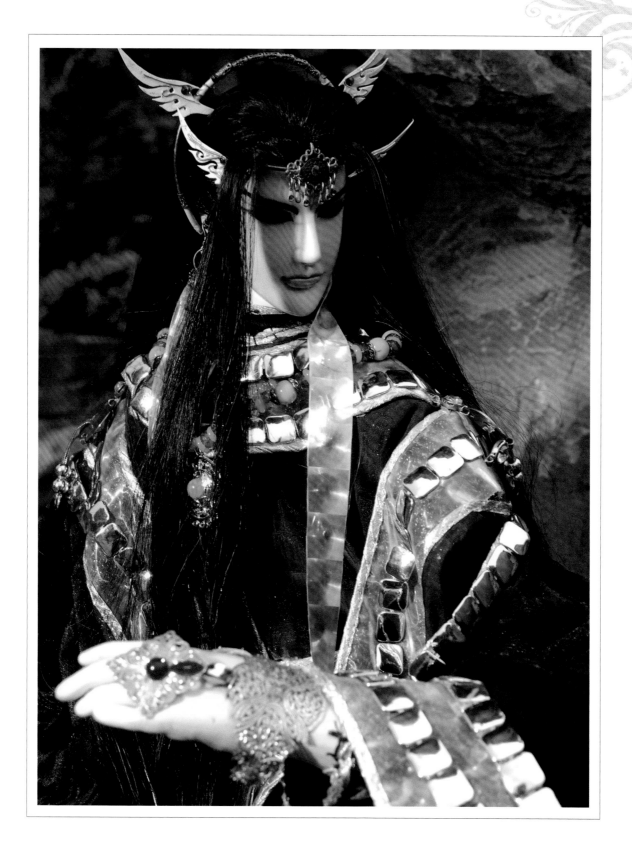

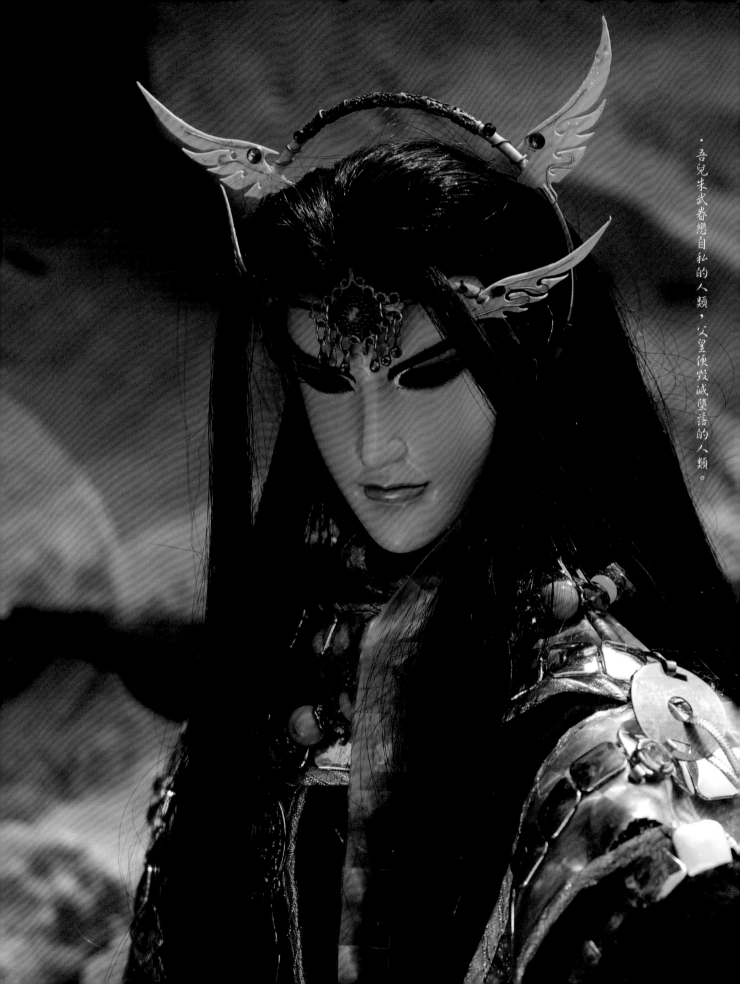

．吾兒朱武眷戀自私的人類，父皇便毀滅墮落的人類。

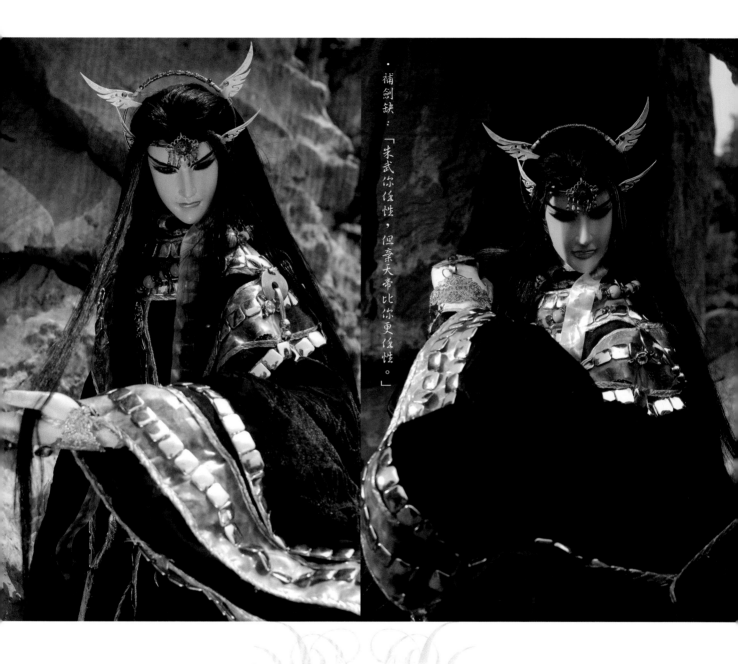

補劍缺：「朱武你任性，但棄天大帝比你更任性。」

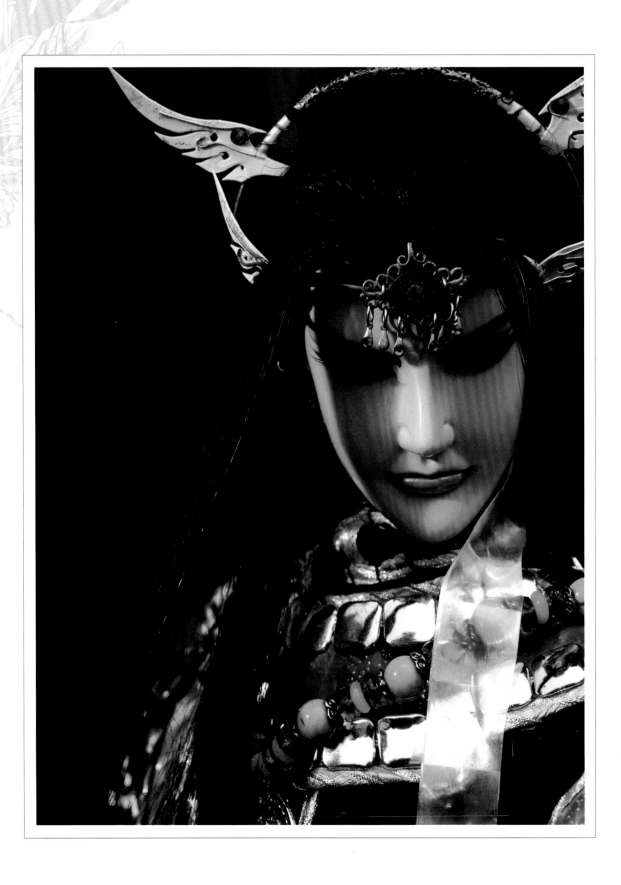

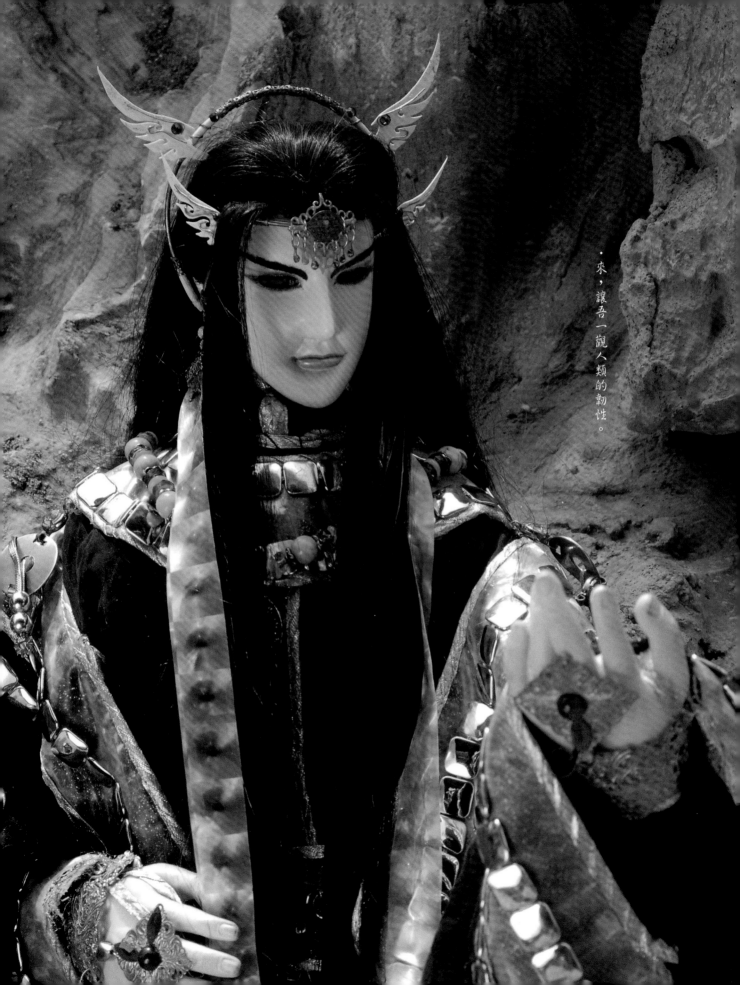

來，讓吾一觀人類的韌性。

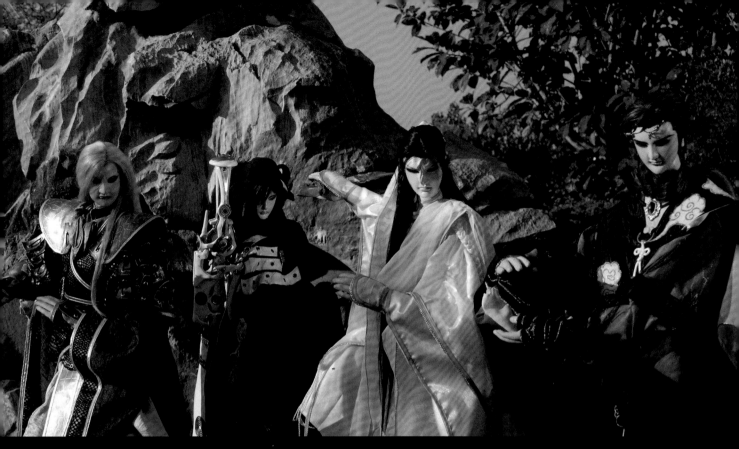

少年英雄，玄罡劍奇，挺身而出，力擋神禍。　疾速會狼眼，快中求破，　刀劍會太極，穩中求全。

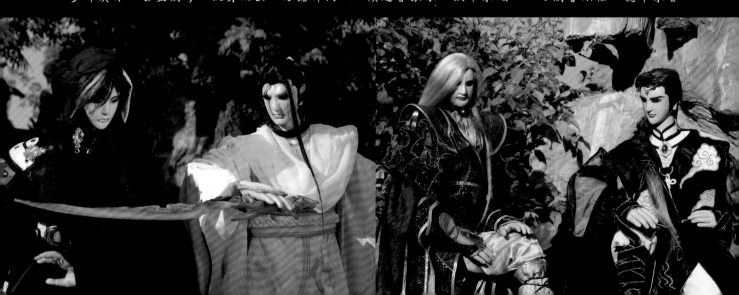

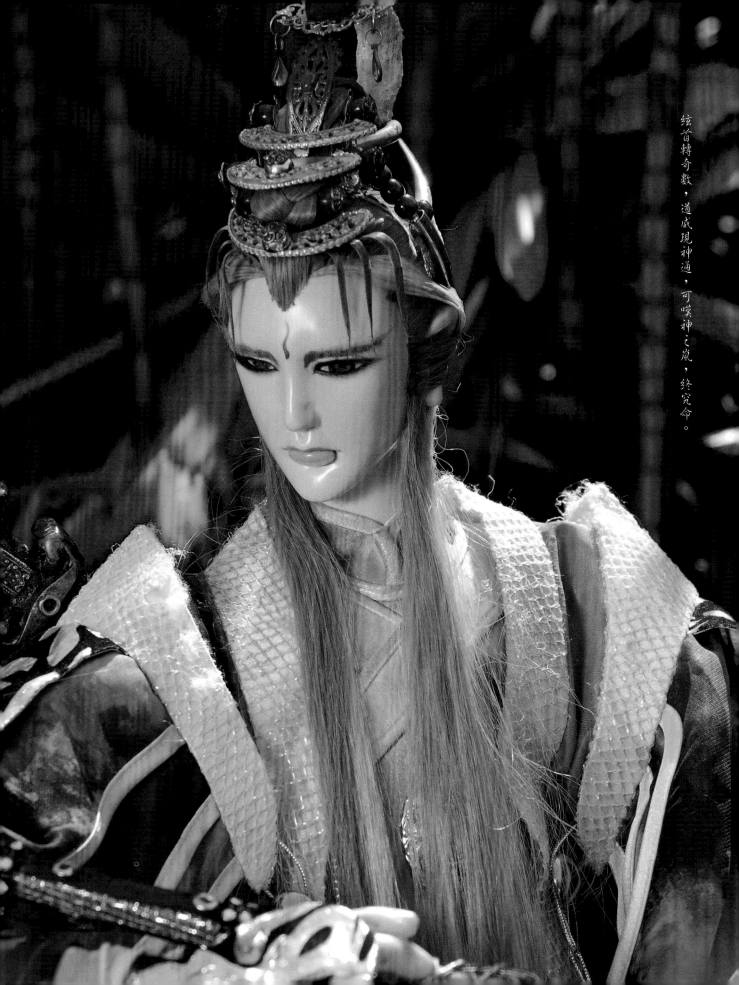

絃首轉奇數，道威現神通，可嘆神之嵐，終究命。

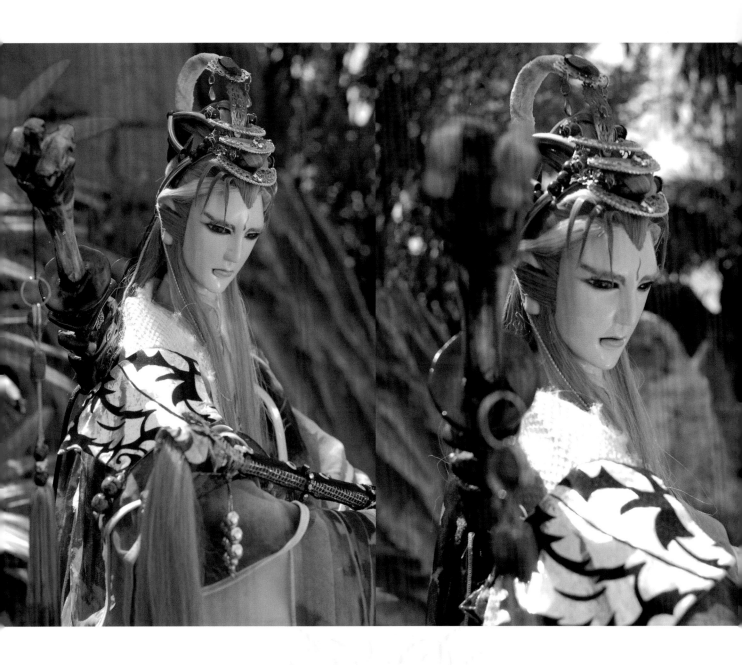

伏天王·降天一，古玄怒雲柁。

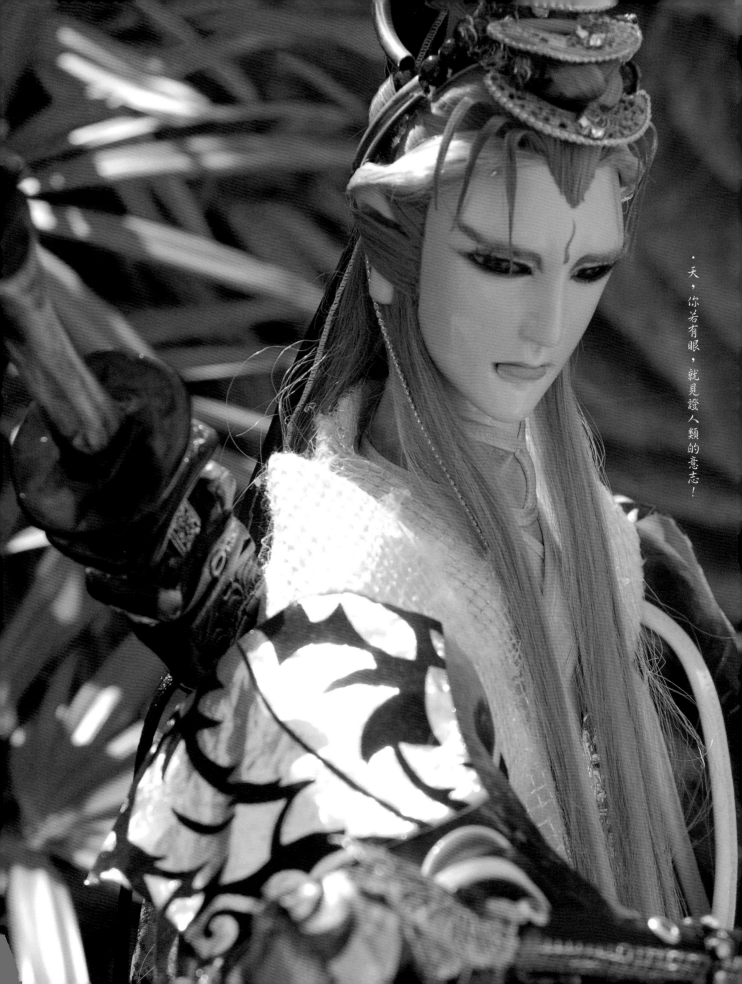

天，你若有眼，就見證人類的意志！

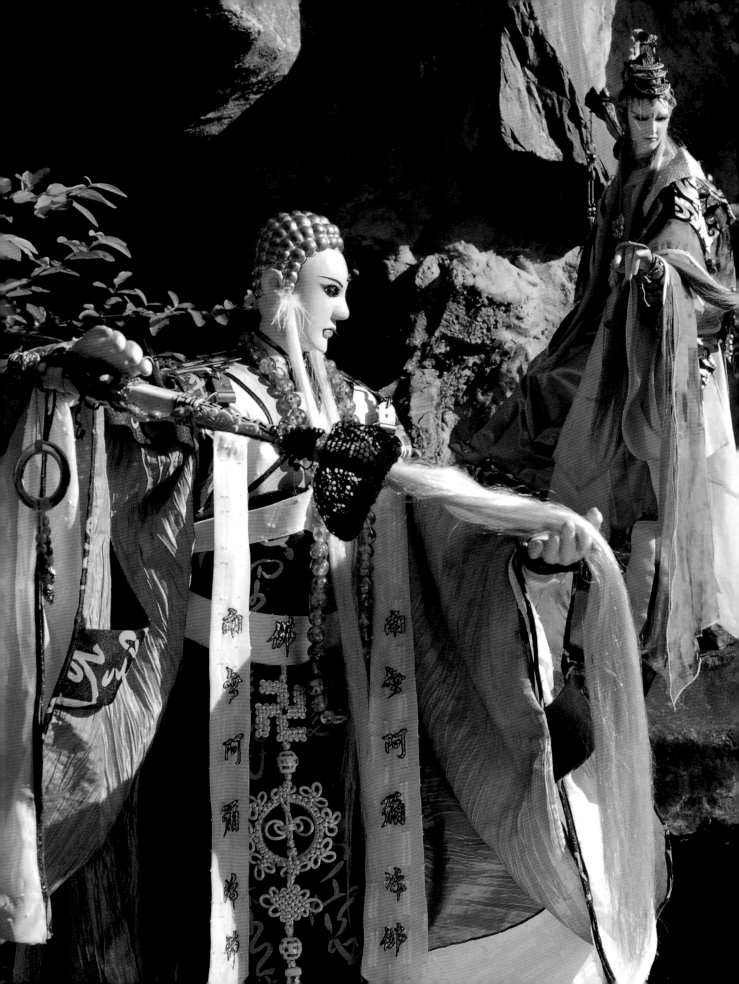

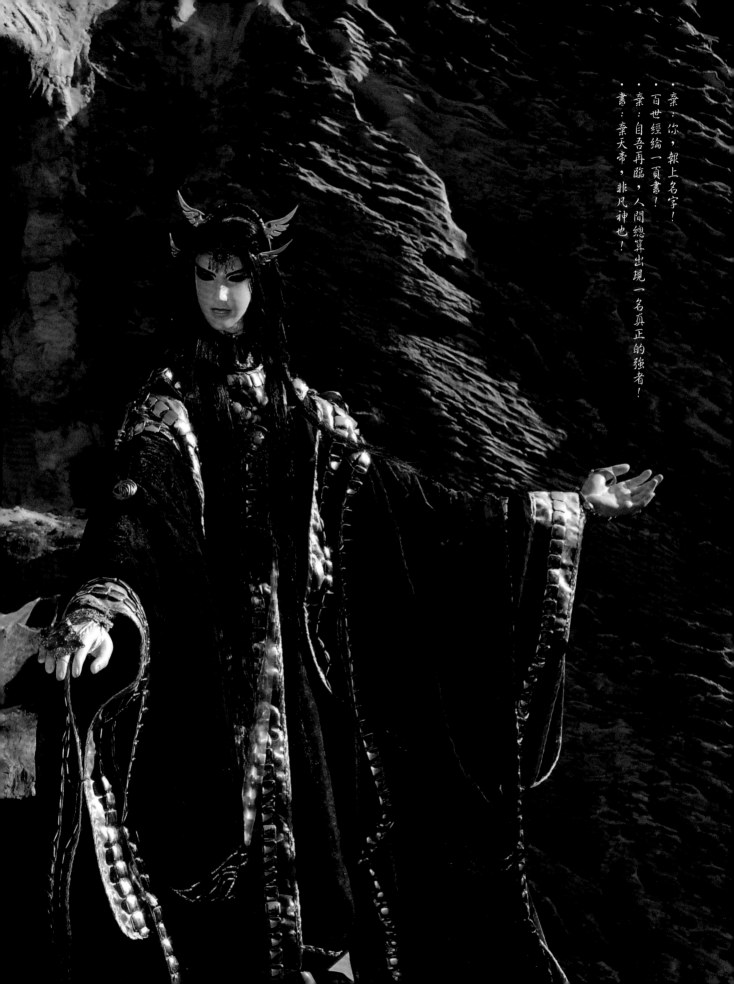

．棄：你，報上名字！
．百世經綸一頁書！
．棄：自吾再臨，人間總算出現一名真正的強者！
．書：棄天帝，非凡神也！

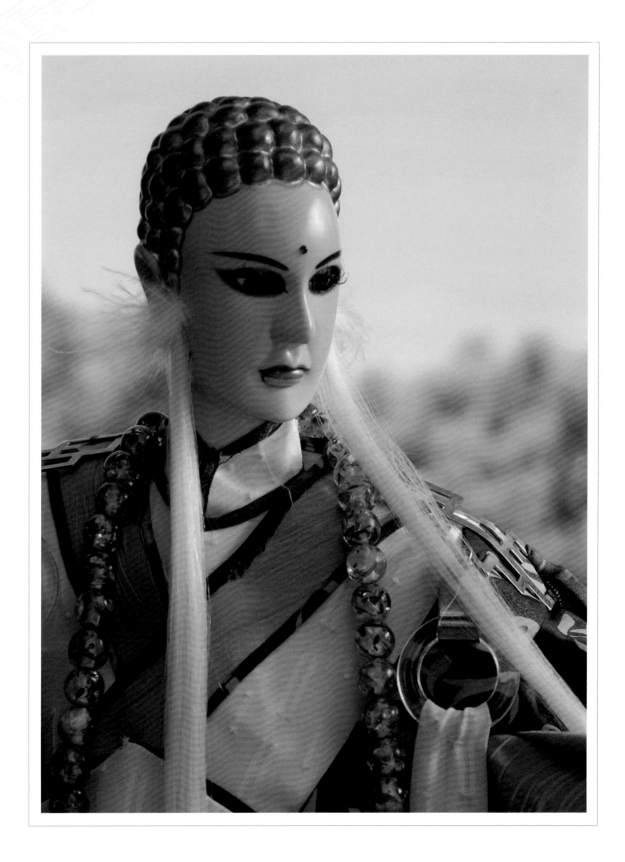

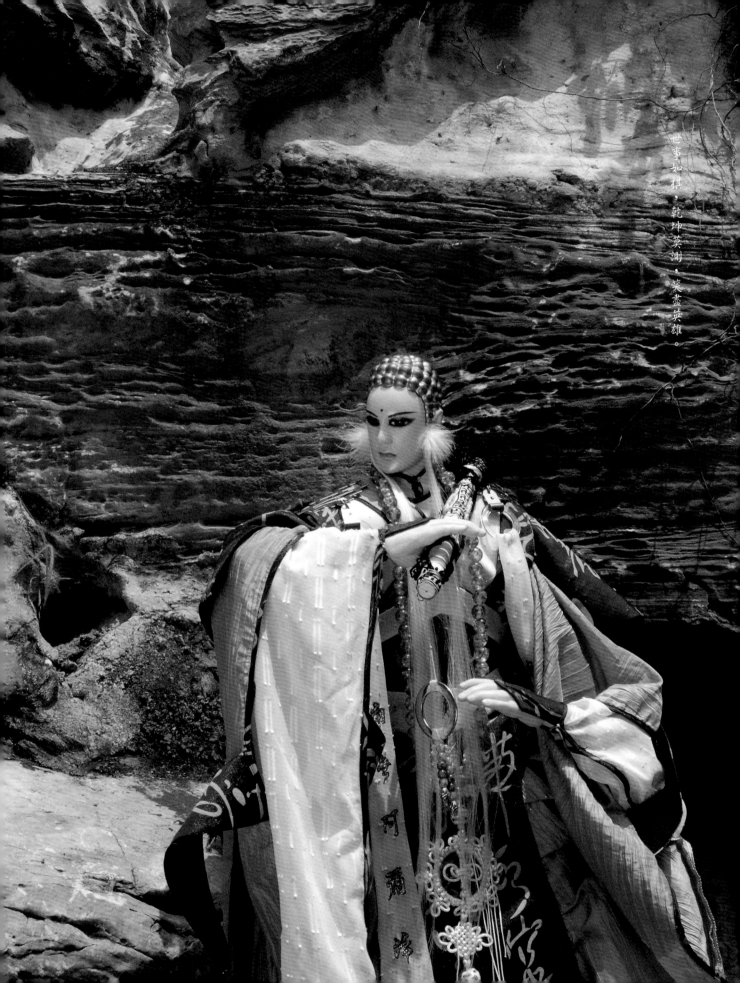

世事如棋，乾坤莫測，笑盡英雄。

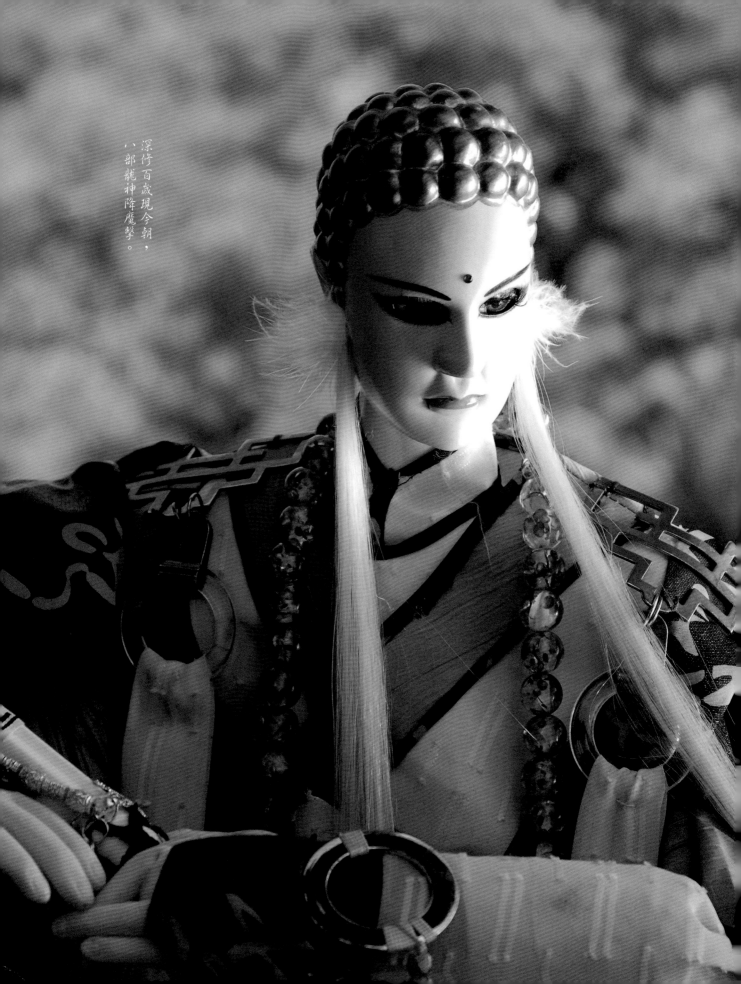

深修百歲現今朝，
八部龍神降魔擊。

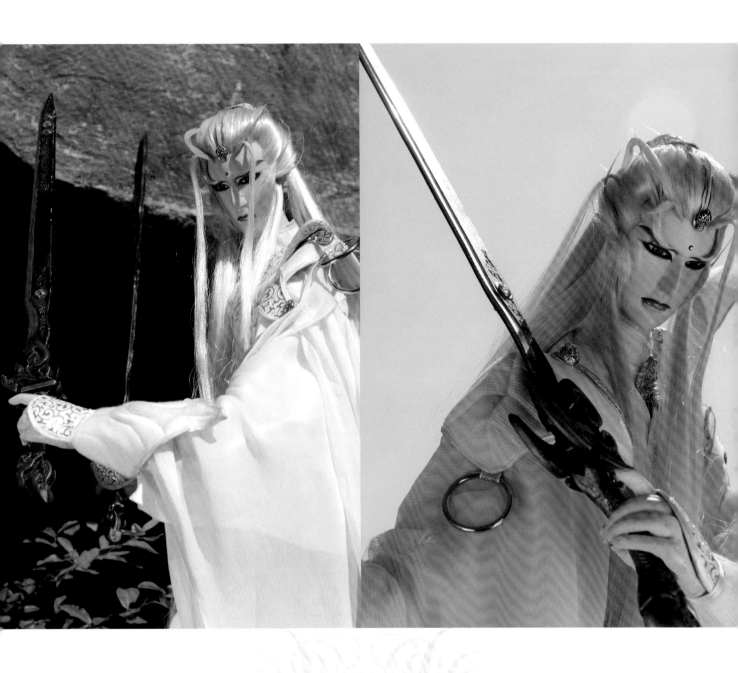

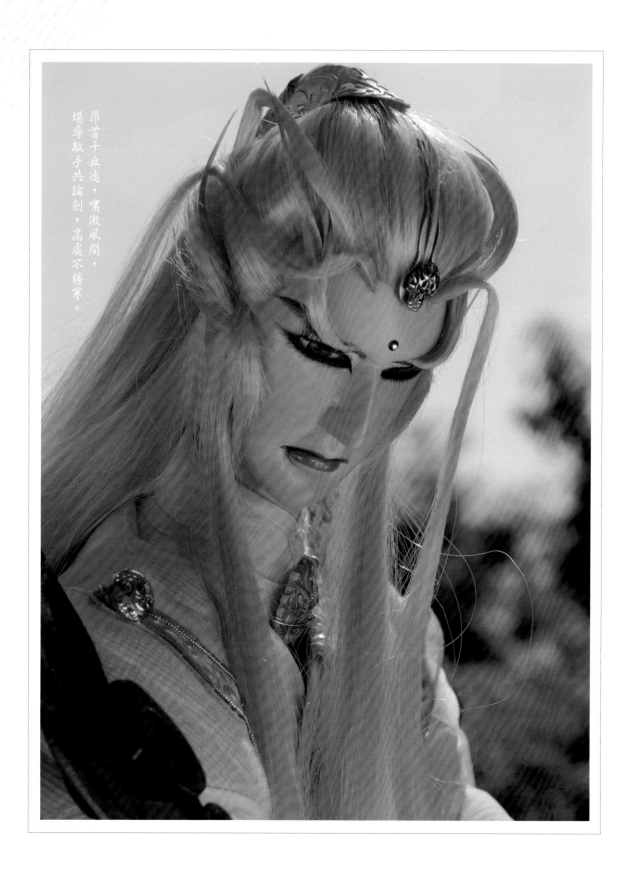

昂首千丘遠，嘯傲風間，堪尋敵手共論劍，高處不勝寒。

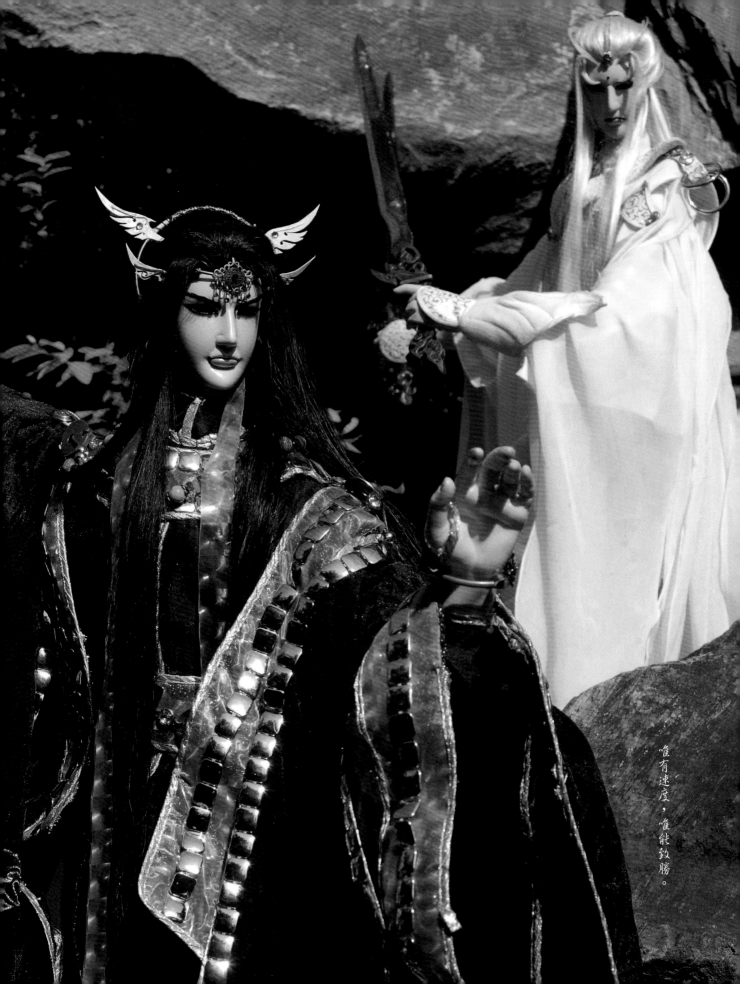

唯有速度，唯能致勝。

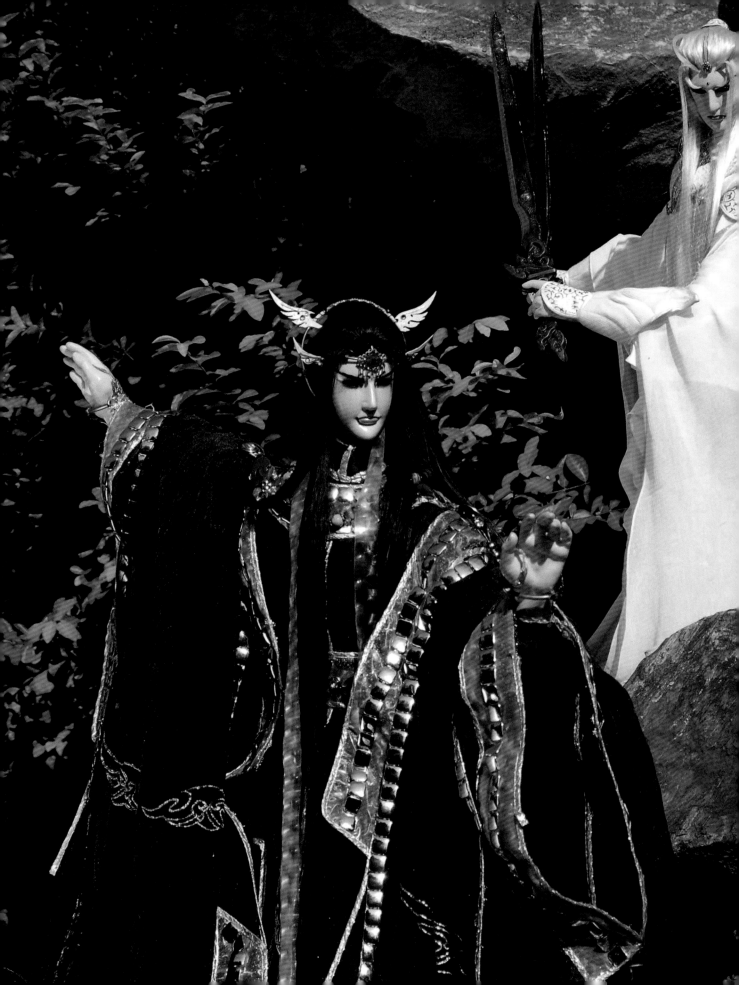

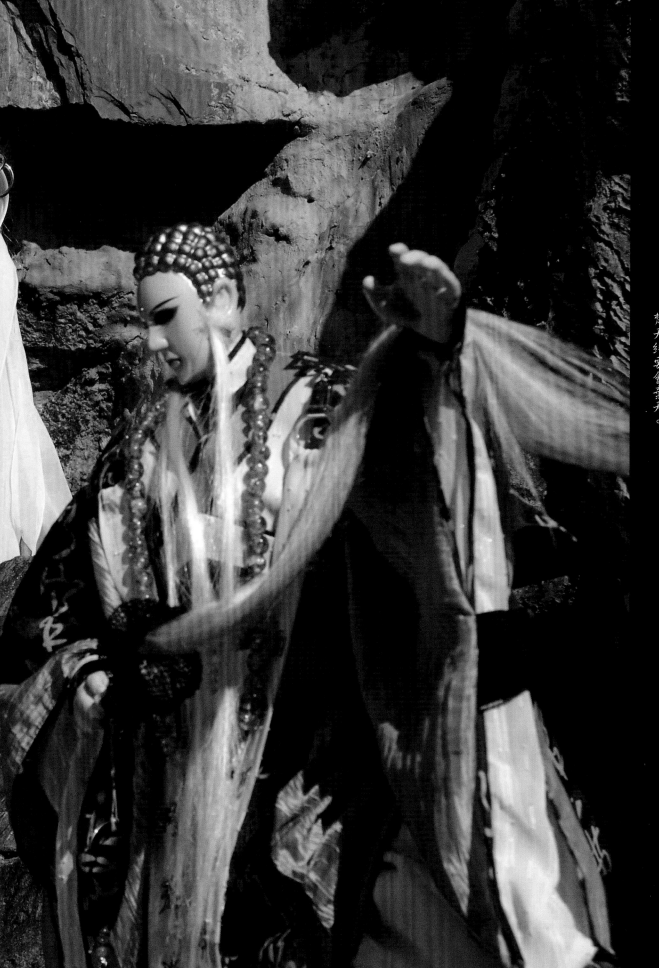

剑途再現鳳之痕，
梵天終要會棄天。

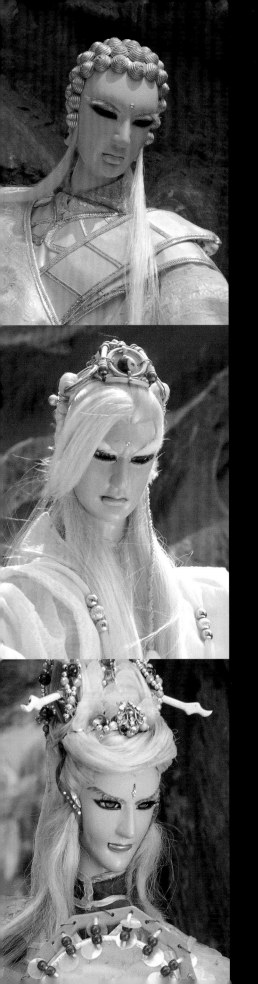

三教同心再攜手，

共抗神威不復還。

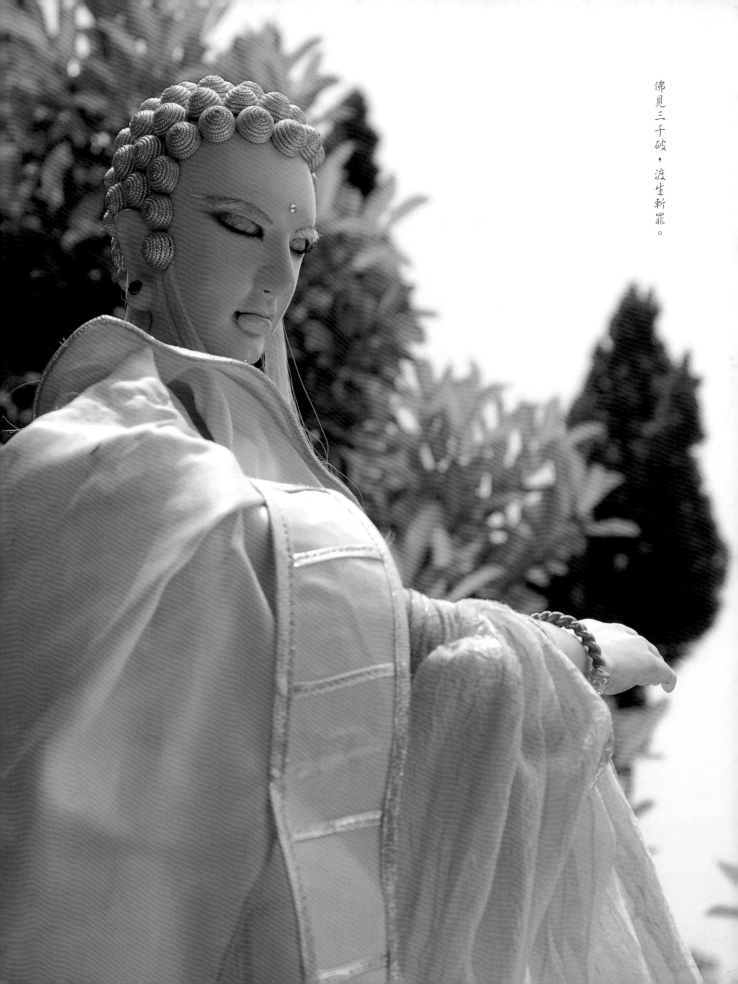

佛見三千破，渡生斬罪。

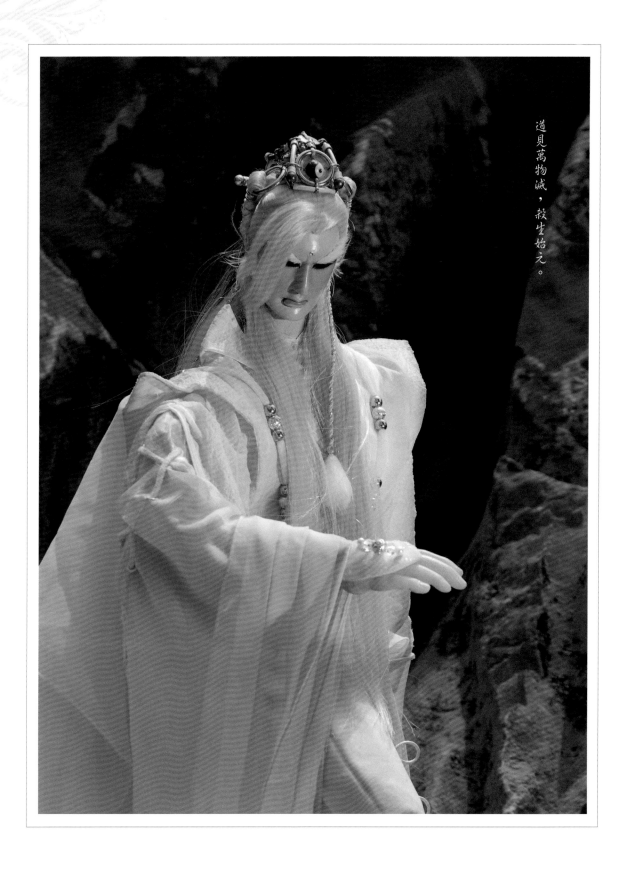

道見萬物滅，殺生始元。

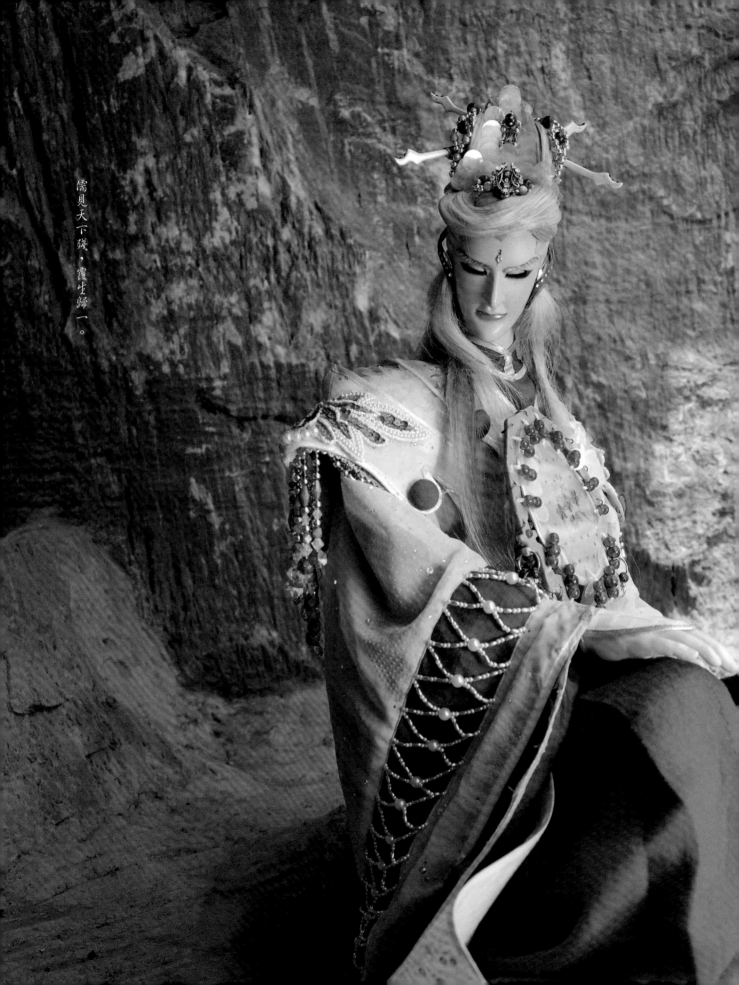

需見天下殘，震坐歸一。

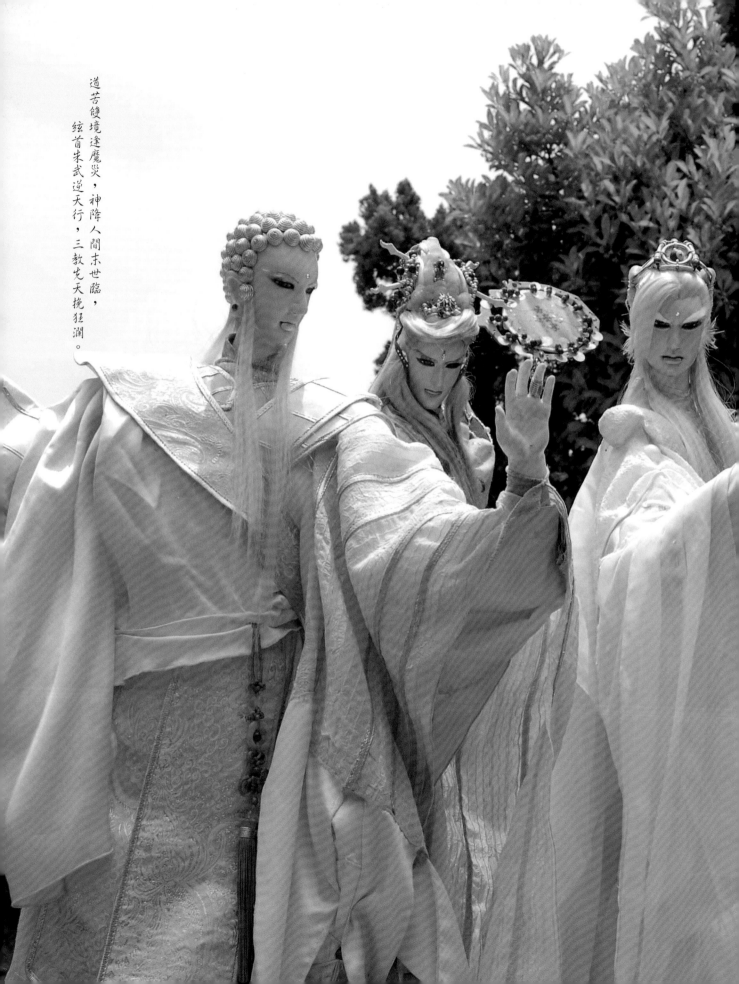

道苦饒境逢魔災，神降人間末世臨，
絃首朱武逆天行，三教先天挽狂瀾。

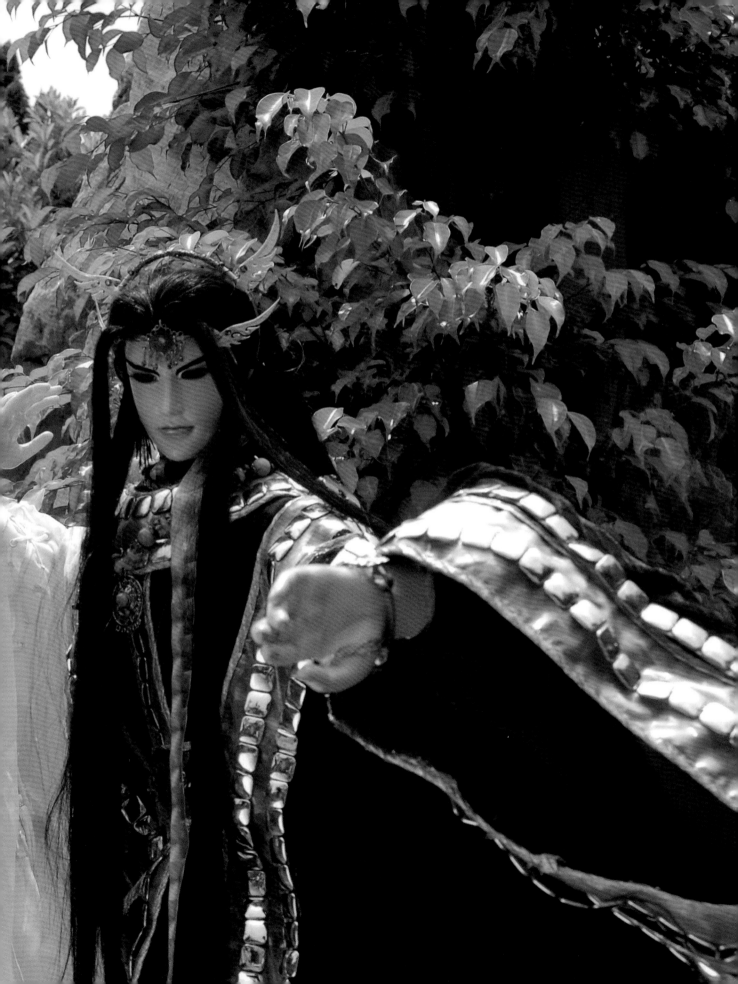

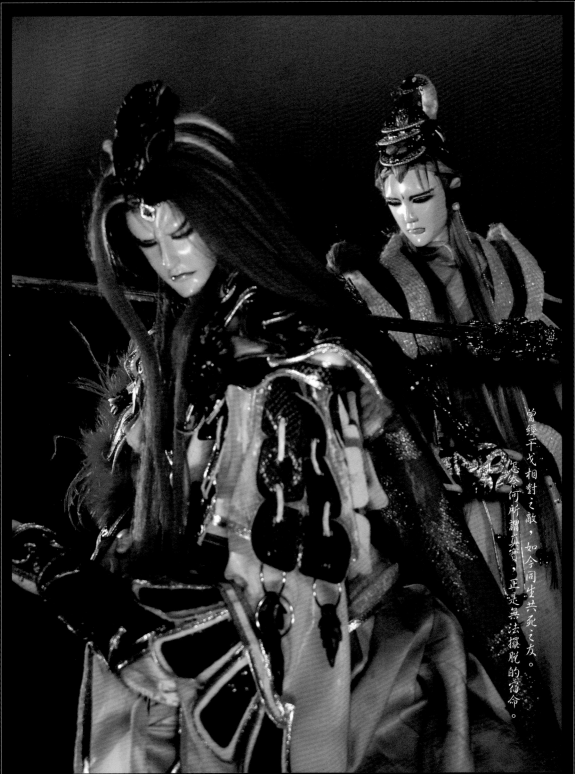

曾經干戈相對之敵，如今同生共死之友。怎奈何所謂真摰，正是無法擺脫的宿命。

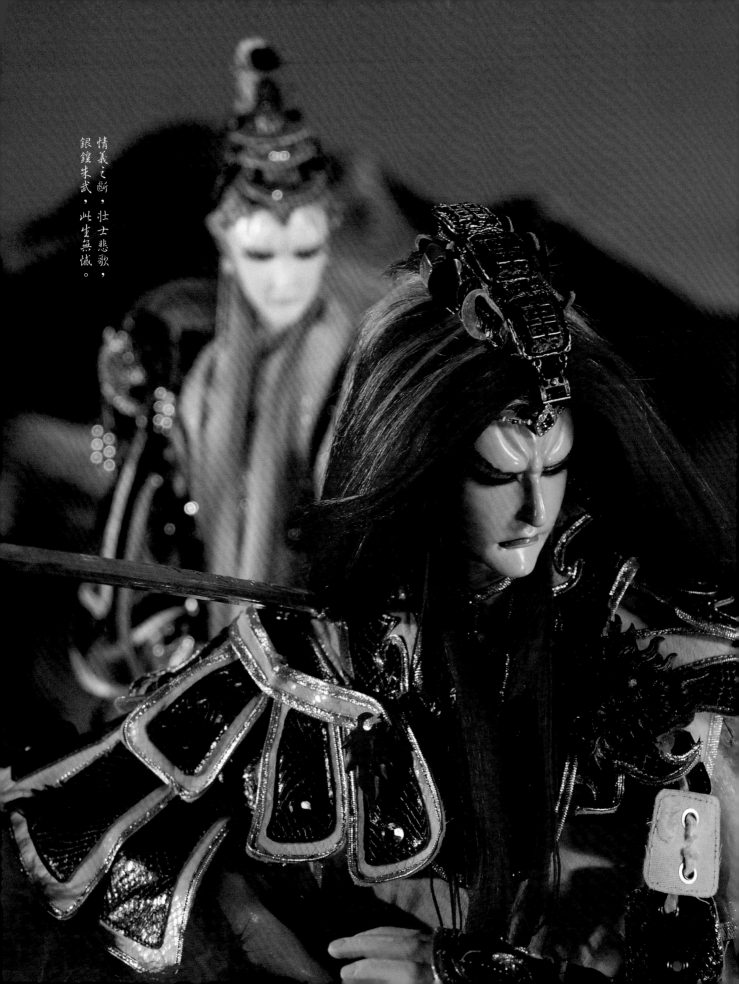

情義之斷，壯士悲歌，
銀鏜朱武，此生無憾。

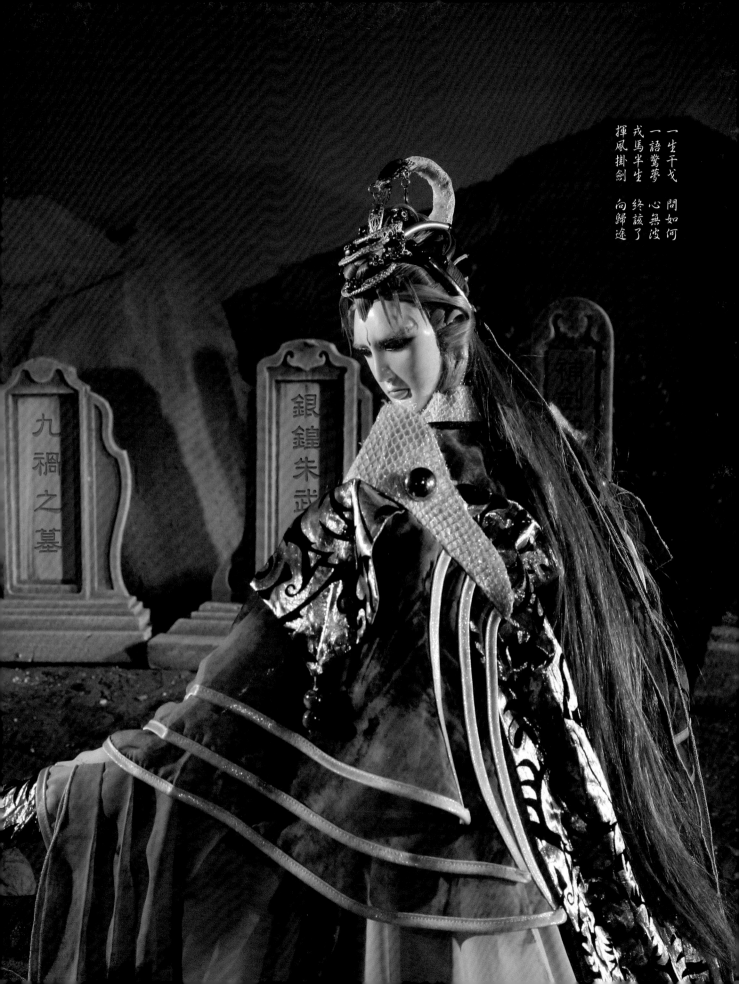

一生干戈　問如何
一語驚夢　心無波
戎馬半生　終該了
揮風掛劍　向歸途

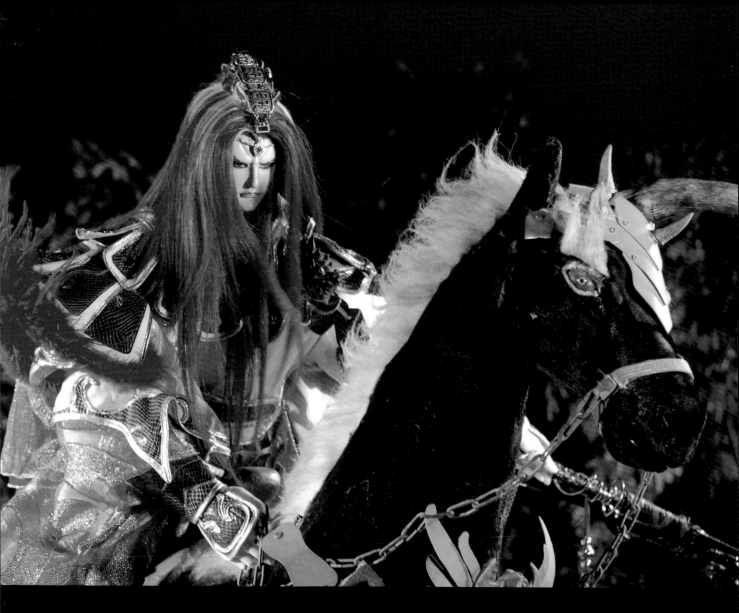

巍山峻嶺
未知從來
雨息風靜
還我瀟灑

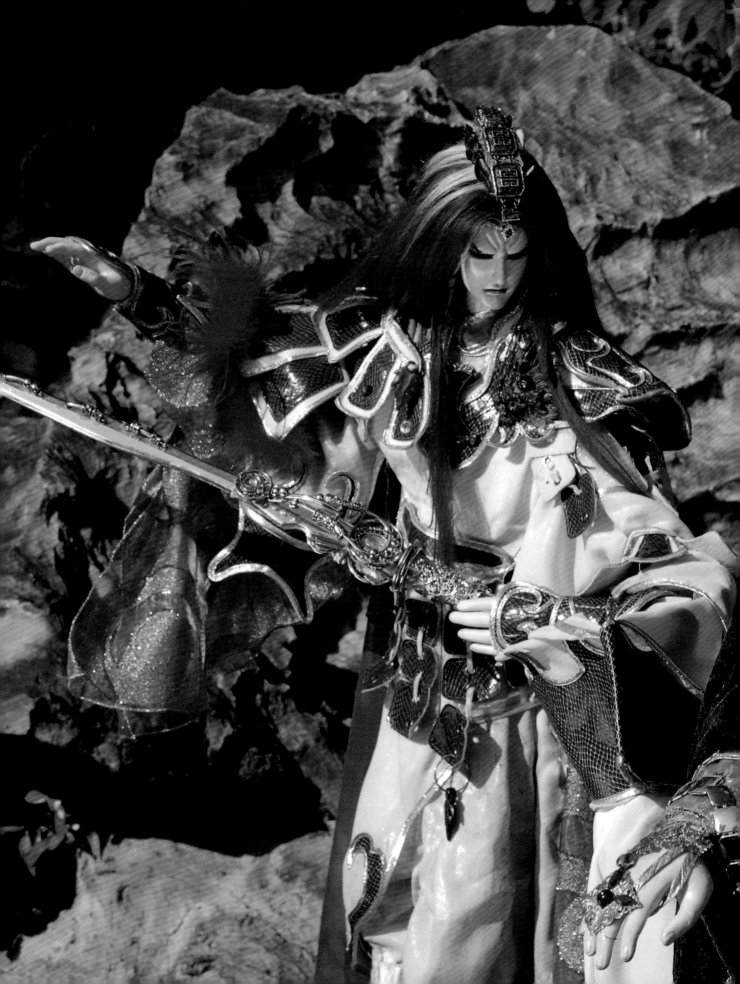

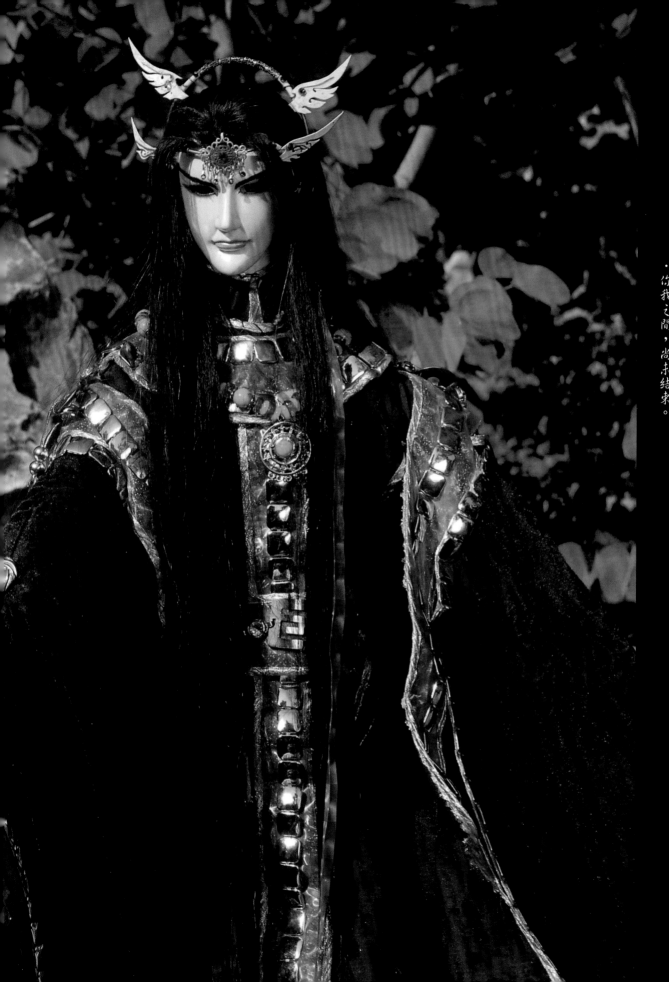

．你終於來了。
．你我之間，尚未結束。

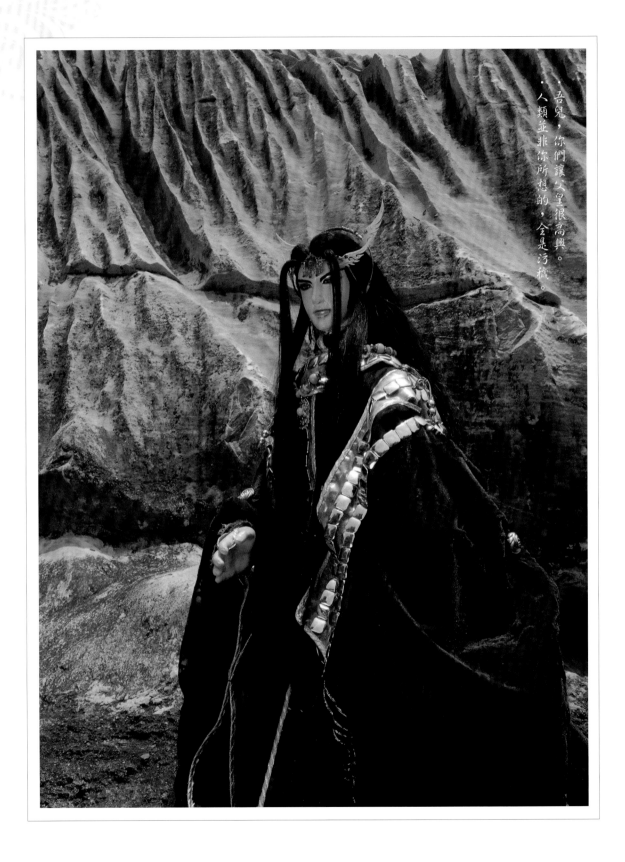

吾兒，你們讓父皇很高興。

人類並非你所想的，全是污穢。

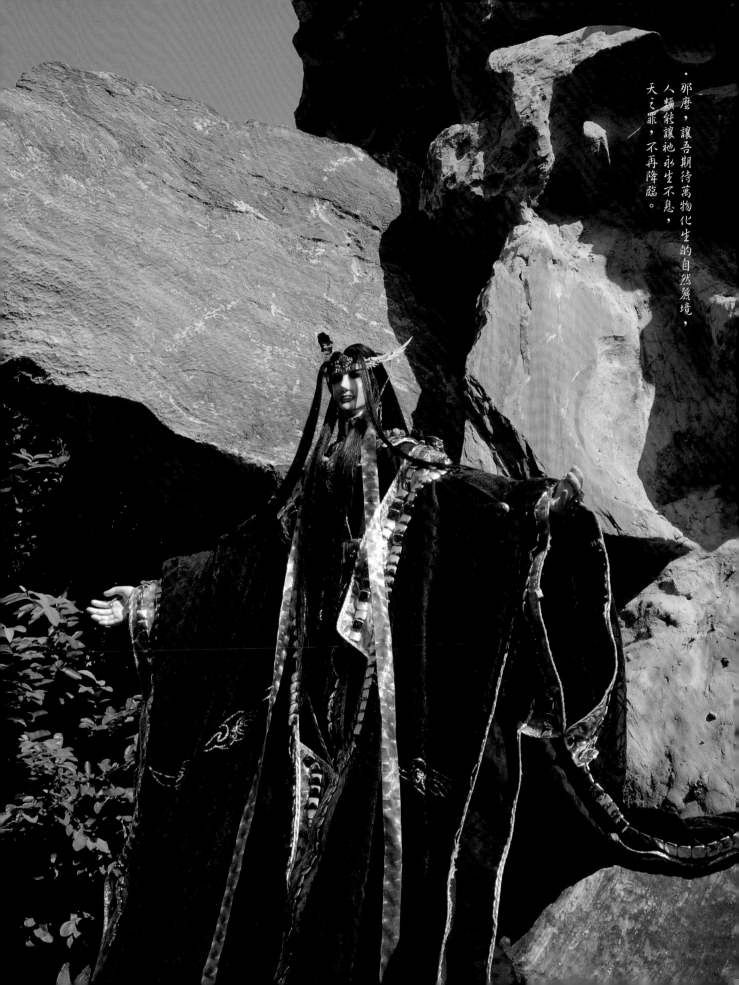

．邪麼，讓吾期待萬物化生的自然麗境，

人類能讓牠永生不息，

天之罪，不再降臨。

異度魔界大事紀

神州沉葬雙柱　卸骨血問天罪

天界第一武神憤怒人類恣意破壞殘殺，污穢人間，不知珍惜卻不受天規懲罰，決意拋天棄道，化為魔神統御率六天之界，並自號：棄天帝，降臨人間，帶來天懲之罪。

棄天帝利用神魔轉化的破壞平衡之力，首次降臨人間摧毀道境後，以再生之力重生道境環境，並創造異度魔龍，奠定異度魔界基業，留下聖魔元胎，回返六天之界。

道境玄宗與異度魔界雙方長年交戰，道境玄宗越界求助苦境聖佛巖，欲封印異度魔界推入異空間。

一步蓮華的魔之化身‧襲滅天來，於交戰之中投身魔界。

天雷落下，異度魔龍率先被攔腰擊中，鬼王‧銀鍠朱武為保護魔龍，犧牲全身魔力承接致命的天雷與鬼族一同封印，留下生機，襲滅天來以身拉住斷層，保住魔龍不毀。

魔君‧閻魔旱魃遭萍山練峨眉一掌擊出魔心，異度魔界敗勢已現，被封入異空間。

邪后‧九禍派出魔之異端‧吞佛童子，闖入異空間，尋找破除封印之法。

吞佛童子殺魔胎順利開啟赦道，異度魔界降臨現苦境。

異度三道守關者，赦生童子、元禍天荒、別見狂華現身，大敗中原群俠。

閻魔旱魃順利取回魔心復活，敗翳流、萬聖巖天座。

閻魔旱魃三戰計殺萍山練峨眉。

刀戟戡魔，練峨眉死前留下陰陽雙流之招，羽人非獍、燕歸人殺閻魔旱魃於嘯陽谷。

九禍智計取刀戟與陰陽骨，並擒葉小釵進行魔化改造。

九禍藉聖器之力重接修復魔界斷層，異度魔龍重新接合，鬼族領地再現，戒神寶典現世。

六絃之二會合大日殿雙座破笑蓬萊，一闖異度魔界失利，一步蓮華及時趕到，梵海神擊之招大敗九禍。

吞佛童子為護九禍，捨命斷後，遭一步蓮華所擒，自卸記憶，人性取代魔性。

六絃之首‧蒼，以奇門之術救回遭困同修，平玄宗叛徒之後，預知棄天帝將禍人間的天機，尋得關鍵者無罪之人的下落，靈魂出體進行阻止棄天帝的行動，但遭棄天帝所敗因禁靈魂於萬年牢。

襲滅天來拉起斷層後，取得魔界兵權，毀萬聖巖，並殺一步蓮華，雙身合一。

九禍未聽襲滅建議，移動異度魔龍，魔龍慘遭一頁書以千年一擊所殺。

補劍缺於皇龍之脈暗佈魔龍之脈，將龍氣移轉回魔界，欲使魔龍復生。

暗中佈計，並以玉蟾宮計誘六禍成功的襲滅天來，隨後血洗中原，平法門、力戰六禍蒼龍眾軍。

翻閱戒神寶典的吞佛童子，得知棄天帝之秘，不願苦境消滅，暗中破壞龍氣。

銀鍠黔武解破吞佛童子背叛魔界，於龍氣移轉之時，遭吞佛童子所殺。

佛魔合一，一步蓮華藉吞佛童子之助魂魄重生，使襲滅天來回歸一步蓮華，再入輪迴。

龍氣移轉失利，只餘半數龍氣，補劍缺轉化龍氣入封印中的銀鍠朱武，使銀鍠朱武覺醒。

銀鍠朱武化身朱聞蒼日離開魔界，結識蕭中劍，伏嬰師以皇血計使蕭中劍入魔，朱聞蒼日為救摯友，回歸異度魔界，同時伏嬰師提議九禍再造聖魔元胎。

蕭中劍造出涅磐，於天邈峰一戰銀鍠朱武，以死諫願使銀鍠朱武回復本性。

為報殺愛兒黔武之仇，雙戰神交鋒，銀鍠朱武雖敗吞佛童子，但留一生機，吞佛童子生死成謎。

伏嬰師為使棄天帝再下人間，計請九禍獻命。

九禍誕下聖魔元胎身亡，銀鍠朱武於天魔池欲取自己的三魂救九禍，被棄天帝的力量所擋，棄天帝言明毀神柱所得力量可救九禍。

魔化葉小釵現身中原，殺萬人並毀東瀛陣營，取血餵養邪籙，素還真為救至友失敗，藉識界尋出葉小釵一魂被禁制，受控伏嬰師。

無罪之人‧一月三身如月影，預知赭杉軍是解救天草二十六以死劫換生機的關鍵，回到海波浪並以釜底抽薪之計，順應天命。

伏嬰師利用術法加速如月影之死，取得無罪之人的靈魂，開啟萬血邪籙得知第一座神柱之地於「極封靈地」。

天草二十六與赭杉軍聯手佈局，赭杉軍殺伏嬰師，取回元功，脫離魔化。

銀鍠朱武為救妻兒，帶領魔界大軍征討中原，並斷極封靈地第一座神柱，九禍未復生，疑心的銀鍠朱武已暗中察覺棄天帝與伏嬰師欲毀滅神州的計劃。

銀鍠朱武於江南雨地失利詐敗，將火焰魔城沉入地底，暗中化出分身黑羽恨長風，欲另尋救九禍之法。

棄天帝命四天王之首‧斷風塵接任魔界代理之主，斷風塵受命毀神柱平中原，棄天帝另派算天河計使紅樓劍閣之主曌雲裳計殺歲月輪，毀第二座神柱。

赭杉軍與恨長風從黑狗兄之處得知神禽帝鵬之心為解救蒼和九禍的藥引，赭杉軍敗於恨長風之手。

恨長風於神醫緋羽怨姬的協助下，得知九禍復生無望，將神鳥之靈轉交赭杉軍，與補劍缺前往萬年牢欲救出靈識被

禁的蒼，赭杉軍、白忘機隨後來助，朱武元身同時已被棄天帝控制，恨長風破解逆反魔源，順利救出蒼之靈識。

棄天帝以神力控制朱武元身，佈計率領斷風塵等魔界大軍封鎖藏青雲地，一擋識界大軍與東海劍宗，促使曇雲裳持歲月輪斬斷神柱，力量匯聚，棄天帝終藉聖魔元胎再臨人間苦境。

棄天帝再臨，神力摧毀藏青雲地，首滅識界、劍宗，並殺玄貘取得天書。

棄天帝血洗聖地雲渡山，再敗赭杉軍，中原群俠死傷甚重，劍子仙跡及時救援，而後勸赭杉軍退隱。

恨長風與補劍缺追查第三座神柱之地，遭棄天帝發現行蹤，補劍缺戰死，棄天帝留恨長風一命，聖魔元胎因不能自盡，棄天帝要朱武求死不能，親眼見人間毀滅。

赭杉軍遭孽角所殺，棄天帝敗孽角取得赭杉軍遺體。

劍子等正道群俠趁棄天帝與孽角大戰時進攻魔界，但棄天帝提早回歸，中原正道大敗。

蒼藉玄罡劍奇之陣欲破棄天帝竅門，蒼欲犧牲自我以殺棄天帝，但棄天帝之強無法可擋，劍陣大敗，紫宮太一、月漩渦身亡，葉小釵掉落天海，一頁書趕到，為蒼、劍子等人擋下棄天帝之掌。

棄天帝殺護柱神獸逆龍，擊斷位於北越天海的神州支柱。

恨長風二度闖入魔界取回本體，回復銀鍠朱武之態，並取戒神寶典副本，與蒼、三先天眾人找出聖魔元胎弱點，終成一頁書會合風之痕聯手。

萬里狂沙之處，一頁書、風之痕聯手挑戰毀滅之神棄天帝，成功突破聖魔元

胎弱點，風之痕重創，一頁書危急之時，使出近神之招「八部龍神火」，棄天帝首度遭創，護身氣罩被破。

棄天帝突破劍聖柳生劍影留在萬里狂沙外的萬神劫第四式，隨後進入神州第四柱所在處磐隱神宮，在神宮之前遭受三教頂峰阻礙，三教頂峰習得天極聖光，並在蒼、銀鍠朱武協助下，擊殺聖魔元胎，棄天帝元神回歸六天之界前卻反掌擊中第四柱。

第四柱傾危，神州將毀，棄天帝親自下凡的目將成，銀鍠朱武選擇自我犧牲，由蒼親手斷絕最後的聖魔元胎，終阻止了棄天帝再度下凡，失衡的人間苦境回復原狀，異度魔界的勢力自此消失於中原苦境。

出版緣起

《異度魔界寫真書》創下了許多拍攝紀錄：外拍、棚拍次數多達10次，拍攝時間長達3個月，棚內搭景、外景打燈，動員多人，每次動員都是一級操偶師、一級造型師、一級燈光師以及一級拍攝的攝影小組。非常感謝霹靂黃強華董事長首肯及官方人員的大力配合，為這本寫真如此盡心盡力。攝影邱國峻老師百分百投入及助理的辛勞，不畏烈日狂陽、不怕流汗中暑，一直往前，總是最先到最後走。審訂吳明德老師的指導評點、美編的巧手編排，再加上撰寫設定「異度魔界」組織的羅陵之設計文案，最後才成就了這本歷年來最精彩絕倫的寫真集，不光只是針對「寫真照」且加入了「故事性」，故事突顯異度魔界人物的性格，娓娓道來、真情至性，令人不由動容，這就是這麼一本真、善、美的霹靂人物寫真書。

副總編輯 張世國

企劃感想

首度與新潮社合作這本「異度魔界」的寫真企劃文案，又「異度魔界」是我在霹靂國際多媒體的十年編劇生涯中最後一個大型組織，將近三年的劇集光陰、近百人的魔界角色該怎麼詮釋取捨？「求變」是創作者很重要的開發元素，最後我決定突破過去的寫真模式，首度嘗試以故事型態為輔助的寫真企劃，不單只是配上悠美的詩詞，而是希望在欣賞美麗的寫真書之時，也能同步回憶起異度魔界的故事。

在時間略為久遠與木偶道具皆有限制的情況之下，我鎖定了異度魔界的重要事件做為起承轉合，在製作這本寫真書的過程時，耗費了許多一線人員的心血，同樣在人時地的有限條件下，多次重新拍攝、多次修正企劃、多次的編排調整，終於完成了寫真書的耗大工程。

非常感謝霹靂國際多媒體與霹靂新潮社的邀請，讓我在離開一年後，能與過去的工作同仁以及我所創作的角色們再度共事與結緣，將過去劇情中未能完整寫出的背景設定與故事真相藉寫真書完成，是我的榮與幸。

一部集結了所有工作人員的創意結晶，願各位收藏者都能喜愛這本「異度魔界」。

羅陵 謹上

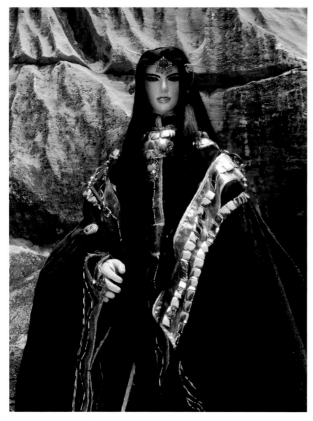

出場人物：

001 棄天帝（黑） 002 棄天帝（白&黑） 003 棄天帝（白） 004 棄天帝（白） 005 棄天帝（白） 006 棄天帝（白） 007 棄天帝（白） 008 棄天帝（白&黑） 009 棄天帝（黑&白） 010 棄天帝（黑） 011 棄天帝（黑） 012 棄天帝（黑） 013 棄天帝（黑）&銀鎧朱武 014 銀鎧朱武 015 銀鎧朱武 016 棄天帝（黑） 017 棄天帝（黑）&銀鎧朱武 018 銀鎧朱武 019 銀鎧朱武 020-021 銀鎧朱武 022 銀鎧朱武&九禍 023 九禍 024 九禍 025 銀鎧朱武&九禍 026 閻魔旱魃 027 閻魔旱魃 028 銀鎧朱武&九禍&閻魔旱魃 029 銀鎧朱武&武痴 030 華顏無道 031 華顏無道 032-033 華顏無道 034 晦王&斷風塵&華顏無道&暴風殘道 035 吞佛童子 036 吞佛童子 037 吞佛童子 038 赦生童子 039 赦生童子 040 騰邪郎 041 騰邪郎 042 銀鎧黥武 043 銀鎧黥武 044 別見狂華 045 元禍天荒 046-047 吞佛童子&赦生童子&元禍天荒&別劍狂華 048 銀鎧朱武 049 一步蓮華&九禍 050-051 素還真&吞佛童子&一步蓮華&九禍 052 一步蓮華&吞佛童子 053 襲滅天來 054 襲滅天來&一步蓮華&善法天子 055 襲滅天來&一步蓮華 056-057 吞佛童子&銀鎧黥武 058 銀鎧朱武&補劍缺&戒神老者 059 銀鎧朱武&補劍缺 060 朱聞蒼日 061 朱聞蒼日 062 朱聞蒼日 063 朱聞蒼日&蕭中劍&朱聞挽月 064 伏嬰師&朱聞挽月 065 伏嬰師 066 銀鎧朱武&九禍&朱聞挽月 067 伏嬰師&九禍 068 九禍 069 九禍&朱聞蒼日 070 魔化葉小釵&伏嬰師 071 魔化葉小釵 072 魔化葉小釵 073 魔化葉小釵 074 魔化葉小釵 075 魔化葉小釵 076 朱聞蒼日 077 伏嬰師&銀鎧朱武 078-079 如月影&天草二十六 080 如月影&蒼&一步蓮華 081 斷風塵&緋羽怨姬 082 銀鎧朱武&赭杉軍 083 赭杉軍 084 恨長風&赭杉軍 085 恨長風 086 恨長風 087a 棄天帝（黑）&銀鎧朱武&九禍 087b 棄天帝（黑）&補劍缺 087c 恨長風 087d 恨長風&愛染嬌孃 088-089 恨長風 090 棄天帝（黑） 091 棄天帝（黑）&伏嬰師 092 棄天帝（黑） 093 棄天帝（黑） 094 棄天帝（黑） 095 棄天帝（黑） 096 棄天帝（黑） 097 棄天帝（黑） 098 葉小釵&羽人非獍&紫宮太一&月漩渦 099 蒼 100 蒼 101 蒼 102-103 蒼&一頁書 104 一頁書 105 一頁書 106 一頁書 107 風之痕 108 風之痕 109 棄天帝（黑）&風之痕 110-111 棄天帝（黑）&一頁書&風之痕 112 佛劍分說、劍子仙跡、疏樓龍宿 113 佛劍分說 114 劍子仙跡 115 疏樓龍宿 116-117 三教頂峰VS棄天帝（黑） 118 銀鎧朱武、蒼 119 銀鎧朱武、蒼 120 蒼 121 銀鎧朱武 122-123 棄天帝（黑）&銀鎧朱武 124 棄天帝（黑） 125 棄天帝（黑） 128 棄天帝（黑）

國家圖書館出版品預行編目資料

異度魔界寫真集／黃強華原作，吳明德審訂，邱國峻攝影，羅陵文案，
─初版─ 台北市：霹靂新潮社，城邦文化出版；
家庭傳媒城邦分公司發行；2009.8(民98.8)
面：公分. ─ (霹靂寫真：04)
ISBN 978-986-7992-55-0　(精裝)
1.掌中戲 2.掌中戲
986.4　　　　　　　　　　　　　98011795

霹靂寫真 004

異度魔界──寫真書

原　　作／黃強華
攝　　影／邱國峻（崑山科技大學視訊系副教授）
審　　訂／吳明德（彰化師大台文所副教授）
文案企劃／羅　陵
企劃選書人／張世國
責任編輯／張世國
【異度魔界寫真書】拍攝作業工作人員清單：
總務人員：黃文姬、張凱雍、林小筠
攝影助理：許任媛、陳莉雯、陳峻平、陳況豪
燈光助理：王玟欽、吳建立、陳姵雲
造型師：唐美燕、顧雅菁、張嘉復、樊仕清
操偶師：丁振清、洪嘉章、邱福進、郭信宏、陳俊男、
　　　　江國豪、黃建誠、陳宗良
道　　具：石信一、劉一德、梁益誠
燈　　光：王河文、黃智鴻
協　　力：黃文姬、林小筠、張凱雍、黃齡麗、林曉楓、許逸雯
督印人／黃強華
網站行銷／吳孟儒
業務主任／李振東
副總編輯／張世國
總編輯／楊秀真
發行人／何飛鵬
法律顧問／台英國際商務法律事務所羅明通律師
出　　版／霹靂新潮社出版事業部
　　　　　城邦文化事業股份有限公司
　　　　　台北市104民生東路二段141號5樓
　　　　　電話：(02)25007008　傳真：(02)25027676
　　　　　網址：www.ffoundation.com.tw
　　　　　email：ffoundation@cite.com.tw
發　　行／英屬蓋曼群島商家庭傳媒股份有限公司城邦分公司
　　　　　聯絡地址：台北市104民生東路二段141號2樓
　　　　　書虫客服服務專線：02-25007718；25007719
　　　　　24小時傳真專線：02-25001990；25001991
　　　　　服務時間：週一至週五上午09:30-12:00；下午13:30-17:00
　　　　　劃撥帳號：19863813；戶名：書虫股份有限公司
　　　　　讀者服務信箱：service@readingclub.com.tw
香港發行所／城邦（香港）出版集團有限公司
　　　　　香港灣仔駱克道193號東超商業中心1樓
電　　話：(852) 2508-6231 傳真：(852) 2578-9337
e-mail:hkcite@biznetvigator.com
馬新發行所／城邦（馬新）出版集團【Cite(M)Sdn. Bhd.(458372U)】
　　　　　11, Jalan 30D/146, Desa Tasik,
　　　　　Sungai Besi, 57000 Kuala Lumpur, Malaysia.
　　　　　電話：603-9056-3833 傳真：603-9056-2833
封面設計／邱弟工作室
版型設計／邱弟工作室
印　　刷／崎威彩藝股份有限公司
■ 2009年8月18日初版　　　　Printed in Taiwan
售價500元